石北

關西樂府

행서
5

평양감사부임기 관서악부

柏山 吳東燮

Baeksan Oh Dong-Soub

㈜이화문화출판사

目 次

檀園 金弘道〈平安監司練光亭饗宴圖〉部分

관서악부 서문

「관서악부」는 영조 때 石北 申光洙(1712~1775)가 지은 그의 대표작으로 죽마고우 樊巖 蔡濟恭(1720~1799)이 평양감사로 부임하게 되어(1774) 그의 관직수행을 경계하게 하기 위하여 지은 칠언절구 108수, 3024자 연작 악부시이다. 일찍이 石北은 49세(1760) 때 관서지방에 머물며 「關西錄」을 쓰면서 보았던 관서의 실경들을 가슴속에 담아두었다가 13년이 지난 63세에 樊巖의 부임 전별시로 쏟아내어 지은 것이 그 유명한 「관서악부」인 것이다. 표현기법이 진주같이 섬세하고 절절하여 「백팔진주」라 부르기도 하며, 일년 사시를 읊었다하여 「關西伯四時行樂詞」라고 부르기도 한다.

樂府는 인정과 풍속을 읊은 한시의 한 형식인데 「관서악부」는 채제공이 평양감사로 부임한 후 한 해 동안 평양을 중심으로 청천강, 압록강 일대의 춘하추동 관서풍광과 풍습이 잘 형상화된 악부시이다. 樊巖이 부임한 음력 오월의 여름 평양을 예찬하면서 부임의례, 인물회고, 관직생활, 단오풍습, 기방행태, 선상유람, 누대성곽, 고적명승 등을 노래하고 가을에는 감사의 문무행사, 병영점검을, 겨울에는 평양 겨울의 세시풍속과 정경을, 봄에는 대동강변의 유흥을 노래하며, 마지막으로 감사를 그만두고 채찍 하나만 들고 말등에 앉아 서울로 귀환하는 樊巖 감사의 청렴한 모습을 보여주며 악부를 끝낸다.

당시 평양은 대동강과 함께 산수가 수려하고 풍속이 번화하여 화려한 도시라는 인상이 강하였다. 평양감사라면 이곳의 권력과 부귀와 풍류를 모두 자유로이 누릴 수 있는 지위에 있기 때문에 자칫 방종하면 풍악과 기녀에 미혹되어 불제자 아난과 같이 타락하여 감사의 소임을 망각할 수도 있다고 염려하여 石北은 백팔염주법에 따라 백팔 수를 지었다. 당시 평양감사는 재상의 지위라서 인조반정 이후 당쟁에 패배한 남인이 맡기에는 드문 일이어서 더욱이 石北은 우정어린 마음으로 樊巖에게 「관서악부」를 지어주어 감사로서 직분과 도리를 다하고, 警戒하고 자성하면서 정사를 그르치지 말고 선정을 베풀라고 당부하였던 것이다.

이 「관서악부」를 완성한 석북은 조선후기 시서화 삼절로 불리며, 단원의 스승인 豹菴 姜世晃(1713~1791)에게 '그대 일세의 신묘한 필법으로 나의 詩를 꾸민다면 부끄러움을

평양감사부임기 관서악부 石北 關西樂府

가리기에 충분하다'는 서신을 보내어 「관서악부」를 서사해 줄 것을 요청하였는데 豹菴
으로부터 써주겠다는 승낙을 받았다(1775). 그러나 애석하게도 石北은 豹菴의 서작을
보지도 못하고 그해 4월에 세상을 떠나고 말았다. 그로부터 200년 후 또 다른 「관서악
부」 묵적이 한국 근대서예가 劍如 柳熙綱(1911~1976)에 의하여 완성된다. 劍如는 만년
에 뇌졸중으로 우반신이 마비되었으나(1968) 이를 극복하고 1976. 4월부터 6개월 동안
「관서악부」를 좌수서로 완성하고(98x175x34폭) 心友 靑冥 任昌淳(1914~1999)에게 교
정과 발문을 부탁하였다. 그러나 안타깝게도 靑冥의 발문을 보지도 못한 채 劍如는 그
해 10월에 운명하고 말았다. 이 「관서악부」 묵적과 관련하여 豹菴과 劍如 두 분의 書家
는 참으로 아름다운 우정의 안타까움을 보여주었다.

이번 행서시리즈 제5권은 「관서악부」를 臨本으로 하였다. 「관서악부」 백팔수를 한 수
씩 임서하면서 18세기 조선 후기의 수려한 평양 풍광을 감상하고, 다채로운 평양의 풍
습을 경험하며, 누구나 부러워하는 평양감사의 행적을 엿볼 수 있을 것이다. 서예는 쉽
게 배울 수는 있지만 정통하기는 참으로 어려워 부단한 공력으로 연마하여야 한다. 좋
은 법첩을 쓰는 즐거움에 더하여 좋은 명문을 감상하면서 서예를 수련하는 것은 서예
의 즐거움을 배가시켜 주는 것이다. 이러한 과정을 통하여 지식이 해박해지고 정신이
수양되며, 자신의 생활에 열정과 끈기를 가지게 된다. 결국 서예가 자신을 귀하게 만들
어 인격이 고상해져서 사람과 글씨가 함께 노련해지는 人書俱老의 성숙한 경지에 도달
할 수 있는 것이다. 여기까지 가는데 본 「관서악부」 서첩이 조금이나마 도움이 되기를
기원한다.

금번 행서 「관서악부」의 출판에 앞서 그 동안 서예도서로 초서시리즈 10권, 행서시리
즈 5권, 반야심경10서체 6권을 출판하여 주신 이화문화출판사 임직원 여러분과 이홍연
회장님께 심심한 감사를 드린다. 아울러 본서의 집필과정에서 미처 바루지 못한 疏漏와
誤謬에 대하여 독자 여러분의 叱正과 敎示를 바라마지 않는다.

2023년 癸卯歲 冬至之吉 柏山 吳東爕 求敎

檀園 金弘道〈平安監司浮碧樓宴會圖〉

關西樂府

石北 申光洙 (1712~1775)

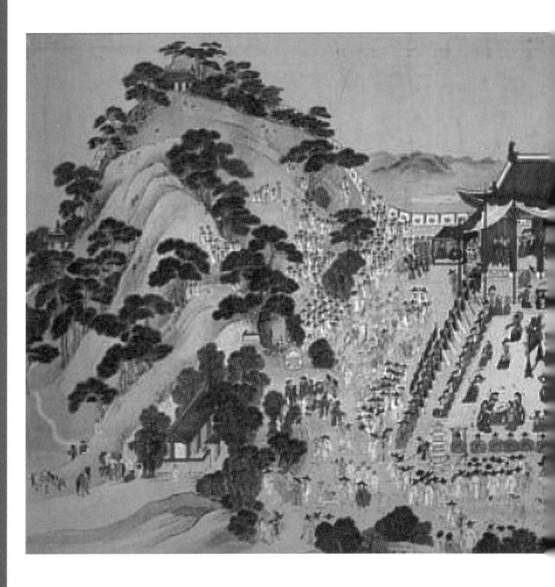

西都佳麗地杭州雲代異
平四百秋第一江山鱼富
貴風流巡使古今游一

為書玉節降西藩一品監
司地面尊鹓動樂派諸父
老旌旗日望大同門二

一　西都佳麗似杭州　서도가려사항주
　　聖代昇平四百秋　성대승평사백추
　　第一江山兼富貴　제일강산겸부귀
　　風流巡使古今游　풍유순사고금유

　　서도는 杭州처럼 아름답고 수려하여
　　태평성대가 사백년 동안 이어지고
　　제일 빼어난 강산에 부귀까지 겸하여
　　풍류 넘치는 감사들이 고금에 노닐었네

西都: 평양은 전통적으로 고조선과 고구려의 도읍지이며 고려시대에는 개성과 함께 西京이라 하였으며 풍류가 조선시대에는 한성부 다음의 최대 府로 '天下第一江山'으로 이름 났음. **杭州**: 중국 浙江省의 지명. **風流巡使**: 풍류있는 감사. 巡使는 군부를 순찰하는 벼슬로 감사가 겸임.

二　尚書玉節降西藩　상서옥절강서번
　　一品監司地面尊　일품감사지면존
　　驚動樂浪諸父老　경동낙랑제부로
　　旌旗日望大同門　정기일망대동문

　　상서의 옥부절이 관서 땅에 내려오니
　　일품의 감사께서 지체가 존귀하네
　　낙랑의 부로들이 놀라서 허둥대며
　　날마다 대동문에서 감사 깃발 기다리네

尚書玉節: 상서는 대신의 별칭이며, 옥절은 벼슬 제수 때 내리는 옥 符信. **西藩**: 西塞. 관서지방. **一品監司**: 평양감사는 평안지역 관찰사를 겸하는 재상 지위이며 왕을 대신하여 행정 군무를 총괄하여 일품감사라 이름. **父老**: 나이 많은 어른들을 높이어 부르는 말.

中和景首縮星來四十三

官禮狀堆明日巳時軍令

板押成患字舉行僅　三

前排已到浿江濱未起生

陽舘裏身天濶尋青西北

野白綾司命拂至新　四

三　中和界首福星來　중화계수복성래
　　四十三官禮狀堆　사십삼관례장퇴
　　明日巳時軍令板　명일사시군령판
　　押成忠字擧行催　압성충자거행최

중화 땅 경계에 복성이 이르니
마흔셋 고을 수령의 하례 문서 쌓였네
내일 오전에는 군령 내리는 판에
충자 도장 찍어 거행을 재촉하리

中和: 中和縣, 황해도에서 평안감사가 관할하는 평안도로 진입하는 접경지역. **福星**: 감사가 도임할 때 영접 나오는 지방관리. **禮狀**: 당시 평안도의 마흔세 고을의 수령들이 감사에게 인사장을 올리는 것이 관례. **軍令板**: 군령을 적은 板으로 군사를 동원할 수 있는 권한을 의미함.

四　前排已到浿江濱　전배이도패강빈
　　未起生陽館裏身　미기생양관리신
　　天濶州靑西北野　천활초청서북야
　　白綾司命拂雲新　백능사명불운신

선두 행렬은 벌써 대동강에 닿았건만
생양관에선 아직 몸을 일으키지 않았네
너른 하늘 푸른 풀밭 서북쪽 들판에
흰 비단 사명기에는 구름까지 새로 솟았네

前排: 관찰사 앞에 배치된 행차를 인도하는 前排軍. **浿江**: 대동강의 다른 이름. **生陽館**: 중화현의 驛院. **司命**: 감사 행차에 휘하 군대를 지휘할 때 사용하는 하는 旗이며 흰비단으로 만듦. 채제공은 1774. 4. 14.에 평양감사로 임명되고 5월 초 평양에 도임함.

栽松院裏新交氣此地年
年多別離芳草夕陽千里
路斷腸人是馬嘶時五

長林五月綠陰平十里雙
轡勤馬聲永滴橋頭三百
妆黄衫兮作兩行迎

五　裁松院裏罷交龜* 　재송원리파교구
　　此地年年多別離 　차지년년다별리
　　芳草夕陽千里路 　방초석양천리로
　　斷腸人是馬嘶時 　단장인시마시시

재송원에서 임무 인계식을 마치니
이곳에선 해마다 이별이 많았네
석양 무렵 고운 풀밭 천리 길에서
떠나는 감사의 말이 울면 애간장이 끊어진다

裁松院: 평양 남쪽에 위치하며, 院앞에 소나무 수십 그루가 있는 사신이나 관리 등의 손님을 전별하는 장소.　**交龜**: 신임 감사가 이임 감사로부터 업무, 관인, 병부를 받는 인수 인계 과정. 거북 귀(龜)자는 인장, 관인을 뜻함.

六　長林*五月綠陰平 　장림오월녹음평
　　十里雙轎*勸馬聲* 　십리쌍교권마성
　　永濟橋*頭三百妓 　영제교두삼백기
　　黃衫分作兩行迎 　황삼분작량행영

長林은 오월이라 녹음이 우거졌는데
십리길에 쌍가마 타고 권마성 외치네
영제교 머리에 기생들 삼백 명이
노란 적삼입고 두 줄로 서서 행차를 맞이하네

長林: 대동강 남쪽 나루터에 벌목을 금지하여 10리에 숲이 형성되어 우거진 장관.　**雙轎**: 쌍마교. 말 두 마리가 앞뒤로 가마를 끌고 6명의 마부가 옆에서 부축하며, 역졸들이 가늘고 길게 勸馬聲을 외침.　**勸馬聲**: 고관의 말이나 가마가 지날 때 위세를 더하기 위하여 역졸들이 크게 외치는 소리.　**永濟橋**: 재송원 서북쪽에 있는 평양으로 들어가는 다리 이름.

琉璃水色湄江来粉蝶胎
江一字迤浮碧練光南北
崒来登船已見樓臺 七

箕城見女簇江迤個々争
眷使相船、剌散篙篙船已
近少篙蒼白可中牟八

七　琉璃水色浿江來　유리수색패강래
　　粉堞臨江一字廻　분첩임강일자회
　　浮碧練光*南北岸　부벽연광남북안
　　未登船已見樓臺　미등선이견루대

유리 같은 물빛의 대동강이 밀려오는데
흰 성벽이 강을 따라 일자로 둘러 있네
부벽루와 연광정이 기슭의 남북쪽에 있어
배를 타기 전에 벌써 누대가 보이는구나

浮碧練光: 부벽루와 연광정. 십리장림을 지나는 지점에 서면 바로 대동강이 펼쳐지며, 정면에 대동문, 성벽, 초연대, 연광정과 부벽루, 연광정 아래 높이 솟은 덕암 등 평양을 대표하는 명소들이 한 눈에 들어옴.

八　箕城*兒女簇江邊　기성아녀족강변
　　個個爭看使相船　개개쟁간사상선
　　船刺數蒿船已近　선자수호선이근
　　少髥蒼白*可中年*　소염창백가중년

평양의 아녀자들이 강가에 빼곡이 모여
감사가 탄 배를 보려고 서로 다투네
몇 번의 삿대질로 배가 벌써 다다르니
성긴 수염에 머리 희끗한 중년이시구나

箕城: 평양의 다른 명칭. 中年: '성긴 수염에 희끗한 중년'이라는 표현은 채제공이 1774년 당시의 나이 55세라는 사실을 말해줌. 蒼白: 병약한 모습의 의미가 아니라 희끗한 머리색.

眉與貞上練光亭內外江城看地形萬戶鬱樓珠箔捲千帆商舶酒旗青

九

宣化堂中到任初六房軍吏雁行解驍尉兩途金勇字鳴驟行步莫徐行

十

九 肩輿直上練光亭 견여직상연광정
 內外江城看地形 내외강성간지형
 萬戶歌樓珠箔捲 만호가루주박권
 千帆商舶酒旗靑 천범상박주기청

 가마 타고 곧장 연광정에 올라
 강변에 선 내외성 지형을 살펴보네
 만호나 되는 기생집엔 구슬발 걷혀 있고
 일천 척의 장삿배엔 술집 깃발이 푸르구나

 肩輿: 사람이 어깨에 메는 가마. 감영에서 공식 의례를 하기 전에 가마를 타고 연광정에
 올라 능라도, 모란봉, 부벽루, 금수산, 숭령전, 영명사, 대동강 등 평양 도성의 안팎을 둘
 러 봄. 歌樓: 기생과 술집.

十 宣化堂中到任初 선화당중도임초
 六房軍吏鴈行舒 육방군리안행서
 驍尉兩邊金勇字 효위양변금용자
 喝敎行步莫徐徐 갈교행보막서서

 선하당으로 막 도임해 보니
 육방의 군졸과 아전들 차례대로 늘어섰네
 효위는 양쪽에 금색 용자 붙이고
 걸음을 늦추지 말라고 크게 외치네

 宣化堂: 대동문을 들어서 가까이 있는 감영의 政廳. 위로는 '임금의 덕을 선양하고 아래로
 는 백성을 교화한다'(宣上德而化下民)는 의미. 六房軍吏: 감영에도 조정의 육조와 같은 육
 부를 두고 군속과 관리를 두었음. 驍尉: 평양부에 소속된 군직으로 135명이 소속되었음.

17

曼聲小妓告茶餘銀箏槎
輕下工三聲退漢紅燒足
寧徳房裨將向前監
十一

三日青油大堂陳廣庭軍
物妥精神珠瓔玉鷀紗天
墨輝正紅豔椅工身
十二

18

十一 曼聲小妓告茶餤[*] 만성소기고다담

銀箸輕輕下二三 은저경경하이삼

擎退漆紅高足案 경퇴칠홍고족안

禮房裨將[*]向前監[*] 예방비장향전감

어린 기생이 다담상 들여와 느리게 고하니
은젓가락으로 가벼이 두 세점 집어드네
붉은 옻칠한 고족상을 들어서 물리는데
예방비장이 감사 앞에 나와 감독하네

茶餤: 다담. 요기상. 관찰사가 선화당에 도착하여 앉아 있으면 음식상을 올리는 진찬 의
례가 시행되는데 이때 내놓는 음식상이며, 기생이 이 다담상을 올린다고 고함. **禮房裨
將**: 감사 밑에서 의식을 맡아보는 관리로서 진찬의례를 감독함. **監**: 음식 등을 살피고 감
독함.

十二 三日青油[*]大坐陳 삼일청유대좌진

廣庭軍物變精神 광정군물변정신

珠纓玉鏤紗天翼[*] 주영옥루사천익

端正紅氈椅[*]上身 단정홍등의상신

사흘째에 청유막에서 자리를 크게 펼치니
너른 뜰에 늘어세운 병장기에 생기 감도네
구슬갓끈에 옥정자 비단 천익 차려입고
붉은 담요 깐 의자에 단정하게 앉아 있네

青油: 青油幕은 대장군의 막사. 도임 사흘째 청유막에서 군비를 점검하고 휘하수령들의
현신을 받으며, 기생을 점고함. **紗天翼**: 군통솔자인 관찰사가 입는 戎服(군복)은 紗로 지
은 철릭으로 말을 타기 편하도록 상의에 치마가 연결되어 있다. **紅氈椅**: 붉은 담요를 깐
교의.

延命官来趁上替己重廉

六省腰平整幢盡戟深森

裏随例泛容峯軸軽十三

書案前頭點妓名斂裙離

次打低聲泛陽宅裏春宵

宴藍飾新裝隊之明古

十三　延命*官來趁上營　연명관래진상영
　　　五重*席下首腰平　오중석하수요평
　　　碧幢*畫戟*深森裏　벽당화극심삼리
　　　隨例從容擧袖輕　수렬종용거수경

인사를 올릴 수령들이 감영으로 올라와
다섯 겹 방석 아래서 허리 꺾어 절 올리네
푸른 휘장 화려한 槍이 삼엄한 자리에
예법 따라 종용히 소매들어 답례하네

延命: 延命禮는 감사가 부임할 때 고을 수령들(延命官)이 취임인사를 올리는 의식.　五重
席: 重席은 자리를 포갠 것으로 그 數로 신분의 고하를 표시함.　碧幢: 고위 관리의 가마
에 단 휘장.　畫戟: 화려하게 색칠한 木槍으로 관청을 호위하는 병졸들이 들고 있음.

十四　書案前頭點妓名*　서안전두점기명
　　　斂裙離次拜低聲　염군리차배저성
　　　汾陽宅*裏春宵宴　분양택리춘소연
　　　燕錦新裝隊隊*明　연금신장대대명

서안 앞에서 기생들 이름 점고하니
치마 여미고 절하며 낮은 소리로 답한다
곽분양 집안의 봄날 밤 잔치런가
연경 비단옷으로 새로 치장하여 모두가 훤하네

點妓名: 기생은 관청에 소속된 노비이므로 감사는 감영에 소속된 교방의 인원을 점검함.
이름 앞에 짧은 수식어를 넣어 이름을 부르면 해당 기생은 앞으로 나와 대답함.　汾陽宅:
곽자의가 唐의 공신으로 汾陽王에 봉하여 壽福을 누렸는데 팔자 좋은 이를 비유.　隊隊: 대
열. 무리.

劝唱闻皆说太真至今如恨马嵬尘一般时调排长短来自长安李世春

十五

行首偷看氣色工守廳別揀雨坊中金釵十二紅綃帳第一佳人一點紅

十六

十五　初唱聞皆說太眞*　초창문개설태진
　　　至今如恨馬嵬塵*　지금여한마외진
　　　一般時調排長短　일반시조배장단
　　　來自長安李世春*　내자장안이세춘

　　　첫 노래를 들으니 모두 양귀비 이야기라
　　　지금도 마외파의 죽음을 안타까워하는 듯
　　　평범한 시조에 장단을 붙인 것은
　　　장안의 이세춘에게서 시작되었다네

　　　太眞: 당 玄宗의 비(719~756), 양귀비의 字. 관서 기생들은 교방에서 먼저 양귀비가 등
　　　장하는 「장한가」 시조창을 불렀음.　馬嵬: 안사의 난 중에 현종이 양귀비를 自盡하게 하였
　　　던 馬嵬驛.　李世春: 당대의 가객이며, 시조창 가락으로 한양 사람들을 열광시켰다고 함.

十六　行首*偸看氣色工　행수투간기색공
　　　守廳*別揀兩坊*中　수청별간양방중
　　　金釵十二*紅綃帳*　금채십이홍초장
　　　第一佳人一點紅*　제일가인일점홍

　　　행수가 감사의 기색을 재빨리 살펴
　　　수청들 기생을 두 교방에서 따로 뽑는다
　　　붉은 장막 안에 금비녀 치장한 미인 중에
　　　가장 아리따운 사람은 일점홍이라네

　　　行首: 행수기생. 우두머리 기생.　守廳: 守廳妓. 감사의 잠자리 시중을 드는 기생.　兩坊:
　　　教坊에는 우방과 좌방이 있음.　金釵十二: 머리에 금비녀 열두개를 꽂아 머리 장식을 함.
　　　紅綃帳: 붉은 생초장.　一點紅: 채제공이 아꼈다는 기생 이름.

23

父廟平明謁聖遷檀君祠
下一俳佃克代丙辰神市
淩東方風氣此時開

七

白馬東來殷太師井田經
界似當時含毯門弓柔林
葵微雨觀農布穀随

十六

十七 文廟平明謁聖廻　문묘평명알성회
　　 檀君祠下一徘徊　단군사하일배회
　　 堯代丙辰神市後　요대병진신시후
　　 東方風氣此時開　동방풍기차시개

아침에 문묘에서 성인을 알현하고 돌아와
단군 사당 아래에서 잠시 거닌다
요임금 병진년에 신시를 세운 뒤로
동방의 문물과 풍속이 이때 열렸구나

文廟: 공자의 사당.　**謁聖**: 공자 위패에 참배.　**檀君**: 「고려사」에 단군이 堯임금과 같은 해
戊辰年에 즉위했다는 기록이 있고, 「평양지」에는 唐堯 무진년에 神人이 박달나무(檀木) 아
래에 내려와 백성들이 그를 임금으로 세우고 평양에 도읍하고 檀君이라 하였다는 기록이
있음.

十八 白馬東來殷太師　백마동래은태사
　　 井田經界似當時　정전경계사당시
　　 含毬門外桑林碧　함구문외상림벽
　　 微雨觀農布穀隨　미우관농포곡수

백마 타고 은나라 태사가 동으로 오니
정전의 경계가 당시와 흡사하네
함구문 밖의 뽕나무 밭은 푸르고
부슬비에 농사 살피니 뻐꾸기가 따라오네

殷太師: 箕子는 殷의 마지막 왕 紂의 숙부로 太師三公을 지냈으므로 은태사라 불렸음.
井田: 기자가 그었다는 평양성 밖의 직선과 직각으로 그은 토지구획.　**含毬門**: 평양 남문.
布穀: 뻐꾸기의 별칭.

一條遂教半無存風俗如
今夜閉門唯有舊時宮井
畔月明猶誦外城邨尤

戦、瑩北七星門箕子辰
冠萬古原禾黍野田松柏
廢耕夫半是奉鄉孫于

十九 八條遺敎半無存 팔조유교반무존

風俗如今夜閉門 풍속여금야폐문

惟有舊時宮井畔 유유구시궁정반

月明絃誦外城邨 월명현송외성촌

팔조목의 가르침 절반도 남지않아
지금 풍속은 밤중에 대문을 닫는구나
옛날 기자궁과 기자정만 남아있어
달밤에 글 읽는 소리 외성촌에 들리네

八條: 평양을 도읍지로 정한 뒤 기자는 '法禁八條'를 공표했음. 그 중 세 가지 조항이 전하는데 살인자는 사형, 상해 입힌자는 곡식으로 보상, 도둑질하면 노비로 삼음. 外城: 정전, 기자궁, 기자정이 있는 외성에는 사대부들이 모여 살아 학문 분위기가 조성되었음.

二十 峨峨營北七星門 아아영북칠성문

箕子衣冠萬古原 기자의관만고원

禾黍野田松栢處 화서야전송백처

耕夫半是本鄕孫 경부반시본향손

감영의 북쪽으로 칠성문이 높다랗고
기자의 의관을 묻은 오래된 무덤이 있네
벼와 기장이 자라던 논밭은 솔밭이 되었으며
농부들도 태반이 기자의 후손이라네

七星門: 평양 북문으로 이 문을 통과해 성 밖으로 나가면 기자묘에 이름. 禾黍野田: 벼와 기장이 있는 논밭이라는 뜻으로 殷의 신하였던 箕子가 옛 도성의 모습을 읊은 시 구절.
本鄕孫: 기자의 자손이 아니라 본향인의 자손이라는 뜻.

城郭江山過鳥前朱蒙開
國事茫然土人形貌說真珠
墓虛葬君王白玉鞭 二一

虬髯公是蓋蘇文句引東
來大國軍留與高麗學士
話玄花白羽箭 唐君二三

二一 城郭江山過鳥前 성곽강산과조전
　　朱蒙開國事茫然 주몽개국사망연
　　土人猶說眞主墓 토인유설진주묘
　　虛葬君王白玉鞭 허장군왕백옥편

성곽과 강산도 새가 지나가듯 한 순간
주몽이 나라 세웠던 일도 아득해졌네
이곳 사람들 여전히 진주묘를 이야기하며
동명왕의 백옥편을 허장한 곳이라 하네

眞主墓: 眞主는 고주몽을 가리키며 동명성왕 또는 동명진주라고 칭함. **虛葬**: 진주묘(동명왕묘)는 동명왕이 기린마를 타고 하늘로 조회하러 갔다가 돌아오지 않자 태자가 동명왕이 남긴 白玉鞭(옥채찍)을 묻어서 허장하였다는 전설이 있음.

二二 虯髥客是蓋蘇文 규염객시개소문
　　句引東來大國軍 구인동래대국군
　　留與高麗學士話 유여고려학사화
　　玄花白羽笑唐君 현화백우소당군

이무기 수염을 가진 객은 연개소문인데
고구려로 오는 대군을 유인하였네
전해오는 고려 학사들의 이 이야기에서는
백우전에 애꾸눈 된 당 태종을 비웃었네

虯髥: 虯龍의 수염처럼 위로 말린 수염. **蓋蘇文**: 고구려 말엽의 재상 연개소문. **高麗學士**: 牧隱 李穡. **玄花**: 눈동자. **白羽**: 白羽箭. 독수리 흰 깃털 화살. 이색의 정관음 시에 '那知玄花落白羽箭'이라 하였는데 당 태종이 고구려 안시성 전투에서 백우전에 맞아 눈이 빠졌다고 읊음.

騎牛公主出宮門七寶妝
來送葉村金枝顧嫦思溫
達天定人緣莫姱婚 二三

豪華麗代樂西巡花月年
年淇水春空使妙清油餅
竹太平民物污腥塵 四

二三　騎牛公主*出宮門　기우공주출궁문
　　　七寶粧來荳葉村*　칠보장래두엽촌
　　　金枝*願嫁愚溫達　금지원가우온달
　　　天定人緣莫避婚　천정인연막피혼

소를 탄 공주님이 궁문을 나와
칠보로 단장하고 두엽촌으로 왔다네
금지옥엽이 바보온달에게 시집가기를 원하니
하늘이 정한 인연이라 혼인을 막을 수 없었지

騎牛公主: 고구려 平原王은 平岡公主가 바보 溫達에게 시집가겠다는 고집을 꺾지 못하자 공주를 소에 태워 궁 밖으로 내보내어 온달과 혼인하게 하였으며, 온달은 후에 신라와 전쟁할 때 전사하였음. **荳葉村**: 바보 온달이 살던 마을. **金枝**: 金枝玉葉. 공주 등 귀한 몸.

二四　豪華麗代*樂西巡　호화여대낙서순
　　　花月年年浿水春　화월년년패수춘
　　　空使妙淸*油餠計*　공사묘청유병계
　　　太平民物汚腥*塵　태평민물오성진

고려대에는 호화스런 서도 순시 즐겼어라
해마다 꽃피는 봄철에 대동강을 즐겼는데
공연히 묘청이 유봉계를 꾸며내어
태평시대 백성들이 피비린내에 물들었네

豪華麗代: 고려 태조를 이어 여러 왕들이 평양에 행차하여 순시하였음. **妙淸**: 고려 인종 때 승려 서경인. 반란을 일으켰다가(1135) 실패. **油餠計**: 떡 속에 기름을 넣어 달밤에 불을 붙여 대동강에 띄워 길조라고 사칭하여 민심을 현혹시킨 묘청이 쓴 계략. **腥**: 날고 기 성. 비린내.

長樂宮壚草笛悲春坊舊
曲間誰知西南峽口巫山
翠帷有兒娘唱竹枝
二五

沁東提督破虜歸剩水殘
山華旅暉平壤遊人行樂
慶不知今日大明非
二六

二五 　長樂宮墟草笛悲 　장락궁허초적비

　　　春坊舊曲問誰知 　춘방구곡문수지

　　　西南峽口巫山碧 　서남협구무산벽

　　　惟有兒娘唱竹枝 　유유아랑창죽지

장락궁 빈터에 피리소리 처량한데
춘방의 옛가락을 물은들 누가 알랴
서남쪽 무산의 푸른 골짜기 입구에서
다만 아가씨들의 죽지사만 들려오네

長樂宮: 고려 태조이래 평양부 성내에 이궁으로 평양의 만수대 밑에 장락궁이 있었으며,
조선시대에는 永崇殿으로 바뀌어 조선 태조의 御眞을 모셨음.　春坊: 곡명.　巫山: 成川
의 흘골산.　竹枝: 竹枝詞. 가곡명.

二六 　征東提督破倭歸 　정동제독파왜귀

　　　剩水殘山帶落暉 　잉수잔산대낙휘

　　　平壤遊人行樂處 　평양유인행락처

　　　不知今日大明非 　부지금일대명비

明 제독이 조선의 왜군을 격파하고 돌아간 뒤
황폐해진 강산은 낙조에 서려 있네
평양의 유람객들이 행락하는 이곳은
지금이 명나라 시절 아님을 알지 못하네

提督: 1592년 임진왜란 당시 평양은 격전지인데 이 때 明將 李如松을 가리키며, 明의 4
만 원병을 이끌고 들어와 우리 군사와 연합한 朝明聯合軍이 평양성을 포위 공격하여 평양
성을 왜군으로부터 회복하였음.　剩水殘山: 전쟁으로 인하여 황폐해진 산천.

青陽館裏小西飛血濺鱗

身透鐵衣當日劍痕猶著

桂將軍不與桂仙歸去

胡天水跡錦帆歌玉角忽

聲恨落們普通門分斜陽

憂長送燕雲使者多六

二七　青陽館裏小西飛　청양관리소서비
　　　血濺鱗身透鐵依　혈천린신투철의
　　　當日劍痕猶着柱　당일검흔유착주
　　　將軍不與桂仙歸　장군불여계선귀

청양관 안에 있던 소서비 왜장은
인신을 적신 피가 갑옷에 새어 나왔네
그날의 칼자국이 기둥에 남아 있건만
장군은 계월향을 데리고 돌아가지 못했네

靑陽館: 客館 이름. **小西飛**: 일본군 장수 고니스 히. **鱗身**: 갑옷 밑에 입는 비늘처럼 만든 군복. **桂仙**: 기생 桂月香. 기생으로 소서비를 접대하며 金景瑞 장군과 계략을 짜서 그를 살해하였으며, 그는 죽으면서도 칼을 던져 기둥에 꽂혔다고 함. 김경서는 소서비의 목을 들고 계월향과 함께 나오다가 위기를 만나자 계월향을 베고 단신으로 도망나왔다고 함.

二八　朝天水路錦帆歌　조천수로금범가
　　　至匊忽聲恨若何　지국총성한약하
　　　普通門外斜陽處　보통문외사양처
　　　長送燕雲使者多　장송연운사자다

천자께 조회하던 물길에 들려오는 뱃노래
지국총 소리 어찌 그리 한스러운가
해질 무렵 보통문 밖에는
중국 가는 사신을 전송하는 이 많았었지

普通門: 평양성 서문. 평양 서북쪽으로 통하는 관문. **至匊忽**: 지국총 소리 곧 배따라기 (배떠나기)는 뱃사람들의 애환을 그린 서경 악부인 船遊樂으로 연경행 사신들을 송별하는 자리에서 연행되는 춤과 노래.

文章盛代更難逢林怖曾
喚口留来何事湖南白進
士當時錯道釣龍臺 二九

白首讀書黃圖執偷見還
馬跋中揖桃李潭邊於民
碑盧鑑司去綠苔混 三十

二九　文章盛代更難廻　문장성대갱난회

　　　林悌*曾吹口笛來　임제증취구적래

　　　何事湖南白進士*　하사호남백진사

　　　當時錯道釣龍臺　당시착도조룡대

문장 성대가 다시 돌아오기 어려워라
그 옛날 임제는 퉁소 불며 왔다하네
호남의 백진사는 무슨 까닭으로
당시 조룡대라 잘못 불렀던고

林悌(1549~1587): 선조 때 시인, 호는 白湖. 풍류남 임제가 평양기생 一枝梅를 만나기 위해 생선장수로 가장하여 평양에 가서 한밤중 일지매의 거문고에 옥퉁소로 화답하자 임제임을 알았다는 일화가 있음. **白進士**: 玉峯 白光勳(1537~1582). **釣龍臺**: 부여의 명소이나 평양과 관계 없는 곳.

三十　白首讀書黃固執*　백수독서황고집

　　　偸兒還馬路中揖　투아환마로중읍

　　　桃李潭邊頓氏碑*　도리담변돈씨비

　　　盧監司去綠苔澀　노감사거녹태삽

하얀 흰머리로 독서하던 황고집은
도둑도 말 돌려주고 노상에서 읍했다네
도리담가의 돈씨 비석에는
노감사 떠난 후에 이끼만 끼어있네

黃固執: 부모 죽은 뒤 평생 고기를 안 먹었다고 하여 황고집으로 알려진 효자 황문승. 보통문 밖에서 만난 강도는 그가 효자임을 알아보고 말을 돌려주었다함. **頓氏碑**: 봄날 도리담 연못에서 낚시하던 아버지가 빠져 죽자 슬퍼하던 딸이 물에 뛰어든 효녀 돈씨녀의 비석이며, 이 비석은 평양감사 盧稙이 세워주었고 이곳 이름이 桃李潭이다.

鍾樓日暮醉人多朱火青
烟樂歲豺莹下兒童笑相
問今年防債政如何
三一

鈴索聲稀吏畫眠綠莎廳
事卧神仙宪平大監生祠
後一路清風二百年
三二

三一　鍾樓日暮醉人多　종루일모취인다
　　　朱火靑烟樂歲歌*　주화청연낙세가
　　　營下兒童笑相問　영하아동소상문
　　　今年防債*政如何　금년방채정여하

종루에 해가 지니 취한 사람 많은데
관솔불 푸른 연기에 풍년가를 노래하네
감영 아래 아이들은 웃으며 묻기를
올해 방채전은 정히 얼마나 되나

樂歲歌: 낙풍년. 가곡 이름. **防債**: 빚을 막는다는 뜻이며, 중앙은 대동법과 균역법을 시행하여 부세를 경감과 균역을 실시하였지만 감영은 지방재정을 확보하기 위하여 발행하는 監營債, 營債로 보임.

三二　鈴索*聲稀吏晝眠　영삭성희이주면
　　　綠莎*廳事臥神仙　녹사청사와신선
　　　完平大監*生祠後　완평대감생사후
　　　一路淸風二百年　일로청풍이백년

설렁줄 소리 고요하고 아전들 낮잠 자니
녹사청에 일이 없어 신선처럼 누워있네
완평 대감 생사당을 세운 뒤부터
이백년 동안 온 고장에 맑은 바람 불어오네

鈴索聲: 사건이나 다툼이 있을 때 감영에 달린 설렁줄을 당겨 아전을 부름. **綠莎廳**: 감영 사무소. **完平大監**: 梧里 李元翼(1547~1634). 임진왜란 때 평안도 관찰사가 되어 임금의 피난길 호종과 평양탈환에 공을 세우고, 유민 안정, 문무 장려 등 선정을 베풀어 돌아갈 때 평양 백성들이 산 사람 사당(生祠堂)을 세웠으나 이원익은 사당을 부수고 초상화만 가져갔음.

邦政门前沮水清改如清
水使家声千今道内清无
子银货盍细莫延笔
三三

如海深营无禁阁家来驰
马入重门故矣贵族绅无
怒今使延陵泛外孙二

三三 布政門*前浿水淸 포정문전패수청

政如淸水使家聲 정여청수사가성

于今道內淸無事* 우금도내청무사

銀貨盆紬*莫近營 은화분주막근영

포정문 앞 흘러가는 대동강 물은 맑은데
감사의 정사도 물처럼 맑다고 명성이 났다
지금까지 평안도가 맑고 무사하여
은화, 비단이 감영 근처에 얼씬도 못한다네

布政門: 감사 업무를 맡아보던 布政司의 정문. 淸無事: 맑아서 아무 일이 없다는 뜻으로
청탁과 부정을 막고 청렴한 관청을 만드는 것이 평양감사의 우선 과제. 盆紬: 평안도와
황해도에서 생산되는 명주로 짠 이 지방의 유명한 비단 특산품.

三四 如海深營不禁闇 여해심영불금혼

客來馳馬入重門 객래치마입중문

故交貧族歸無怨 고교빈족귀무원

今使延陵從外孫* 금사연릉종외손

바다 만큼 깊은 감영 營門은 열려 있어
衙客들은 말을 달려 겹문으로 들어오고
옛 친구와 친족들 원망 없이 돌아가네
지금 감사께서는 延陵의 종외손이라

延陵從外孫: 연릉은 李萬元(1651~1708)으로 평안도관찰사(1693) 재임 때 生祠堂이 세
워졌고, 청백리에 선정되었으며(1796), 채제공의 모친이 이만성의 딸인데 외조부 이만
성의 맏형이 이만원이기에 연릉종외손으로 기술함. 闇: 문지기 혼. 문.

午睡初迴索淡婆白銅長
竹過身多朱唇細吸三盞
草欲進翻成四五摩
三五

栗柳垂門白日遲博山香
駭軍涼時題孫莘閒公傑
外無賤自寫溪江侍
三六

三五　午睡初廻索淡婆[*]　오수초회색담파

白銅長竹[*]過身多　백동장죽과신다

朱脣細吸三登草[*]　주진세흡삼등초

欲進翻成四五摩　욕진번성사오마

낮잠에서 금방 깨어 담배를 찾으니
백동으로 만든 장죽이 키보다 더 길구나
기생의 붉은 입술로 삼등초를 살짝 빨아서
진상하려다 다시 네댓 번 부빈다

淡婆: 담배. **白銅長竹**: 백동으로 만든 긴 담뱃대로 신분을 과시함. **三登草**: 평안도 삼등
현에서 생산되는 품질이 우수한 담배. 전라도 진안과 평안도 삼등에서 생산되는 담배가
우수하여 鎭三草라고 부름.

三六　柔柳垂門白日遲　유류수문백일지

博山香[*]歇簟凉時　박산향헐점량시

題罷等閑公牒外　제파등한공첩외

蠻牋[*]自寫浿江詩　만전자사패강시

버들가지 문전에 늘어지고 대낮은 길기만 한데
박산향로 향연기 스러지고 대자리는 서늘하네
공문서를 쓰고나서 한가롭게 쉬다가
닥나무 종이에다 대동강 시를 지어 쓴다

博山香: 박산은 산동성에 있으며 그 곳에서 나는 향이 유명함. 감사도 은일처사를 자처하
는 문인들처럼 차와 향을 음미하며, 한가롭게 향을 피워놓고 책을 읽거나 시문을 지음.
蠻牋: 오랑캐 종이. 고려종이를 가리킴. 고려종이는 질기고 매끄러워 중국에서 책표지 장
정에 사용되었음.

深院雙〻莫子斜陽簾間
落海棠花前江自是人茶
水汲取中泠煎午茶
三七

青苔綠和白芋衣一時歸
午著生輝桐花別院鞦韆
索推送空中貼體飛
三六

三七 深院雙雙燕子斜　심원쌍쌍연자사

　　隔簾聞落海棠花　격렴한락해당화

　　前江自是人蔘水*　전강자시인삼수

　　汲取中冷*煎午茶　급취중령전오차

깊은 관아 안으로 쌍쌍이 제비가 날아들고
주렴 너머로 붉은 해당화 하염없이 지는데
앞 강물은 본래 모두 인삼수라
좋은 찻물 길어다 낮차를 끓이네

人蔘水: 대동강 물이 인삼수라고 불릴 정도로 차를 끓이면 차맛이 좋다는 것을 의미함.
中冷: 중령천을 가리키며 중국 강소성 金山寺 밖에 있는 샘이며, 천하제일의 샘물로 꼽힘. 공무를 마친 감사는 한가로이 차를 마시는 여유와 운치를 보임.

三八 青苧裙*和白苧衣　청저군화백저의

　　一時端午*着生輝　일시단오착생휘

　　桐花別院鞦韆索　동화별원추천삭

　　推送空中貼體飛　추송공중첩체비

푸른 모시 치마에 흰모시 적삼 받쳐입어
단오의 옷차림 밝고도 곱구나
오동꽃 피는 별채에 그네줄 매어놓고
허공으로 밀어올려 몸을 붙여 나르네

苧裙: 평양의 독특한 단오 풍속은 새모시옷을 입으며 여성들은 푸른 모시 치마와 흰 모시 저고리를 입고 그네를 탐. **端午**: 민간의 단오풍습은 창포 끓인 물에 세수하고, 액운을 몰아내기 위해 부적을 부치며, 평안도는 추천을 즐기고 경상도는 씨름을 즐겼음.

村女紗裙玉指環天中祭
墓大城山夕陽長慶門前
踪皆著深々萩篁逕
二九

桃鬢釵頭粉紅裳列侍輕
盈時髻輕爭趁雙飛白蝴
蝶石榴花下捉迷藏
十

三九 村女紗裙玉指環　촌녀사군옥지환
　　天中祭墓大城山　천중제묘대성산
　　夕陽長慶門前路　석양장경문전로
　　皆着深深荻笠還　개착심심적립환

시골 아낙들 비단 치마에 옥가락지 끼고
단옷날 대성산에서 묘제를 지낸 뒤에
해가 질 무렵 장경문 앞길로
모두가 갈삿갓 깊이 쓰고 돌아온다네

天中祭墓: 천중절은 단오를 가리키며, 사당이나 산소에 제사를 지냄. **大城山**: 평양 북쪽 20리, 해발 270m 산으로 기우제 장소. 평양 팔경의 하나 **荻笠**: 평양의 여인들은 산소에 갈 때나 외출할 때, 잘 차려입고 삿갓이나 방갓을 썼으며, 사람과 마주 칠 때 갓을 앞으로 숙여 얼굴을 가렸음.

四十 桃鬟鶴額粉紅裳　도환학액분홍상
　　列侍輕盈時體粧　열시경영시체장
　　爭趁雙飛白蝴蝶　쟁진쌍비백호접
　　石榴花下捉迷藏　석류화하착미장

높다란 트레머리 분홍 비단치마 학첩지 달고
나열한 예쁜 기생들 유행따라 치장했네
쌍쌍이 나는 흰나비인가 다투어 몰려가
석류꽃 나무아래 숨바꼭질 하는구나

桃鬟鶴額: 복숭아처럼 높이 올린 트레머리는 다래로 엮어서 머리에 얹어 꽂이와 끈으로 본머리에 고정하는 머리모양으로 서북지방의 기생들이 주로 하던 머리. **鬟**: 쪽 환. 쪽진 머리. 트레머리. **迷藏**: 숨바꼭질.

昨夜松都估客來今宵藍

使譯官迴南京別錦浪官

鐙雨同坊已暗猜 四一

京上影兒進宴時主人皆

是狹斜兒唐辰盡佩珊瑚

穗西跡身裝值萬貲 四二

四一　昨夜松都估客*來　작야송도고객래
　　　今宵燕使*譯官廻　금소연사역관회
　　　南京別錦泥宮錠*　남경별금이궁정
　　　面面同坊已暗猜*　면면동방이암시

어제 밤엔 송도 상인들이 왔다가고
오늘밤엔 연경사신 역관님이 돌아왔네
남경의 귀한 비단과 이궁정은
교방 아가씨들 하나하나 시샘을 하는 것

估客: 상인. **估**: 값 놓을 고. 평가하다, 짐작하다. **燕使**: 연경 사신. 사신이나 역관을 통하여 밀무역이 이루어짐. **泥宮錠**: 종기 등을 치료하는 약. **面面**: 각 방면. 각각. **猜**: 의심할 시. 추측하다. 알아맞히다. 의심하다.

四二　京上歌兒進宴時　경상가아진연시
　　　主人皆是狹斜*兒　주인개시협사아
　　　唐衣*盡佩珊瑚*穗　당의진패산호수
　　　西路身裝直萬訾*　서로신장치만자

서울 간 선상기들 진연에 참석할 때
주인들은 모두가 기방의 풍류남이라지
唐衣 차림에 산호 노리개 주렁주렁 찼으니
평양길 몸치장에 만금깨나 들었겠네

教坊 選上妓: 지방 기생을 뽑아 중앙 교방에서 가무희를 교습하는 선상기 제도는 고려 때부터 이어옴. **狹斜**: 좁고 비탈진 골목. 기방을 가리킴. **唐衣**: 저고리 위에 덧입는 옷으로 소매가 좁고 길이가 무릎까지 옴. **珊瑚**: 산호. **穗**: 이삭 수. 장식용 술. **訾**: 셀자. 무수히 많다. 헤아리다.

成都少妓一枝紅算通心

肝解語工飛馬馱來三百

里校書郎在綺羅中　四三

銀燭金樽子夜清檀塵飛

參牧月聲如今白首彈琵琶

女曾是梨園弟一名　四四

四三　成都少妓一枝紅*　성도소기일지홍

　　　錦繡心肝解語工*　금수심간해어공

　　　飛馬馱來三百里　비마태래삼백리

　　　校書郞在綺羅中*　교서랑재기라중

성도의 어린 기생 일지홍은
금수 간장이라 시를 잘 짓는다네
말 타고 나는 듯 삼백리 길 달려오니
야속타 교서랑은 비단장막속에 있구나

一枝紅: 성천에서 詩作에 능한 詩妓로 알려짐. **成都**: 성천을 가리킴. **錦繡心肝**: 이백이
오장육부가 모두 비단으로 되어 있어서 아름다운 글을 쓸 수 있다고 찬사를 받은데 유래.
繡: =繡 자수 수. 수놓다. 화려한. **＊馱**: 실을 태. 싣다. 업다. **綺羅**: 무늬를 수놓은 얇
은 비단. **校書郞**: 당 기녀 설도의 애칭인 '薛校書'를 일지홍으로 부름.

四四　銀燭金樽子夜淸　은촉금준자야청

　　　樑塵飛盡牧丹聲*　양진비진모란성

　　　如今白首琵琶女　여금백수비파녀

　　　曾是梨園第一名*　증시리원제일명

은촛대 금술잔 한밤에도 밝은데
모란의 노래소리에 들보 먼지 다 날아갔네
지금 비파 타는 흰머리 여인은
교방에서 제일가는 명성을 떨쳤었지

妓生 牡丹: 관서 기생으로 노래를 잘 불렀으나 이제는 늙어버렸음. 신광수가 서경에 갔을
때 「관산융마」를 불렀다함. **樽**: 술그릇 준. **樑**: 들보 량. **梨園**: 기녀들에게 음악과 무용
을 가르치던 곳.

雲母窗間曲宴深雙念
仿少眼音當前進退桃花
扇面生要施主金
四五

雙迎劒舞滿當手勢燈
前風雨閣十三絃學秋江
月來作東軒看
四六

四五 雲母窓*間曲宴*深　운모창간곡연심
　　　雙雙念佛少娘*音　쌍쌍염불소랑음
　　　當前進退桃花扇*　당전진퇴도화선
　　　面面生要施主金*　면면생요시주금

운모창 사이로 연회가 깊어지고
쌍쌍이 염불하는 어린 기생 목소리
앞에서 도화선 들고 이리저리 춤추면서
마주치는 사람마다 시주금 달라하네

雲母窓: 평양의 토산물인 운모로 만든 창　**曲宴**: 小宴을 의미.　**施主金**: 절이나 스님에게 주는 시주 돈이지만 여기서는 歌舞 妓女에게 주는 行下(수고비).　**少娘**: 어린 기생.　**桃花扇**: 기생들이 사용하는 부채로서 이 도화선으로 몸을 반쯤 가리고 교태를 부리며 화대를 요구함.

四六 雙廻劍舞*滿堂寒　쌍회검무만당한
　　　手勢燈前風雨闌　수세등전풍우란
　　　十三能學秋江月*　십삼능학추강월
　　　來作東軒夜夜看　내작동헌야야간

쌍쌍이 추는 검무에 실내가 한기 가득
등잔불 앞 손동작은 비바람이 몰아치듯
열세 살에 배운 추강월의 칼춤솜씨를
동헌에 와서 추니 밤마다 볼 수 있다네

劍舞: 둘 또는 네 사람의 女妓가 戰笠과 戰服을 입고 영손에 劍器를 들고 춤을 춘다. 평양 검무의 춤사위는 앉은 춤, 사위춤, 칼춤으로 구성되며 기본 인원은 2열 4행 8검무로 반드시 짝수로 춤.　**秋江月**: 검무를 잘 추는 평양기생.　**闌**: 늦을 란. 다하다. 끝나가다.

笙歌明月練光遙紅鴛紗

籠掛百樣遍照澄江似白

日金波藻井萬相連
思

風動朱閣綺希高教坊新

樂沸嘈々次第中坌呈舞

子小童驕鶴戲仙桃
四興

四七 笙歌明月練光筵[*] 생가명월연광연

紅燭紗籠[*]掛百椽 홍촉사롱괘백연

遍照澄江如白日 편조징강여백일

金波藻井[*]蕩相連 금파조정탕상련

풍악 울리고 달빛 은은한 연광정 잔치
붉은 촛불 청사초롱 서까래마다 걸려있네
불빛에 비친 강물은 대낮 같이 밝고
금빛물결 그림천장이 이어져 일렁이네

練光筵: 밤중에 열리는 연광정 잔치에 풍악이 울리고 기둥 마다 걸려있는 등불의 불빛에
강물은 금빛물결로 일렁임. **筵**: 자리 연. **紗籠**: 사등롱의 준말. 촛불이나 호롱을 담은
燈籠. **掛**: 걸 괘. **金波**: 금 물결. **藻井**: 무늬장식 천정. **藻**: 조류 조. 수초. 무늬. 문
양. **蕩**: 움직일 탕.

四八 風動朱闌錦幕高 풍동주란금막고

敎坊新樂沸嘈嘈[*] 교방신악비조조

次第中堂呈舞[*]了 차제중당정무료

小童騎鶴獻仙桃[*] 소동기학헌선도

붉은 난간에 걸린 비단장막 바람에 날리고
교방에서는 새 곡조가 흥겹게 울려오네
중당에서 차례대로 정재 춤이 끝나자
무동이 학을 타고 내려와 仙桃를 바친다

呈舞: 呈才. 잔치에서 벌이는 노래와 춤. **闌**: =欄 난간 난. **沸**: 끓을 비. **嘈嘈**: 헐뜯
다. 시끄럽다. **獻仙桃**: 임금의 장수를 축수하기 위해 西王母가 하늘에서 내려와 장수의
싱징인 蟠桃를 바치는 춤.

55

家々燈下捡衣箱龍袋々輕

紗染麝香浮碧樓中明日

宴別殷裝束整齊忙四九

湖山烟雨日空濛白鳥含

魚西復東紅露桂擋千斗

酒春游多在畫船中五十

四九 家家燈下撿衣箱* 가가등하검의상
襲襲輕紗染麝香* 습습경사염사향
浮碧樓中明日宴* 부벽루중명일연
別般裝束整齊忙 별반장속정제망

집집마다 등잔 밑에 옷상자 챙길 적에
얇은 비단 사이마다 사향을 넣는다
내일 열리는 부벽루 잔치에 대비하여
각별히 옷치장 하느라 손길이 바쁘구나

撿衣箱: 내일 열리는 부벽루 잔치를 구경하기 위하여 집집마다 옷상자를 꺼내어 옷차림
을 준비함. 撿: 단속할 검. 거두다. 꺼내다. 襲: 엄습할 습. 엄습, 세습하다. 옷입다.
벌. 麝: 사향노루 사. 忙: 바쁠 망. 바쁘다. 서두르다.

五十 湖山烟雨日空濛* 호산연우일공몽
白鳥含魚西復東 백조함어서부동
紅露桂糖千斗酒* 홍로계당천두주
春游多在畫船中* 춘유다재화선중

강산은 안개와 비로 날마다 흐릿한데
백조는 고기 물고 이리저리 나르네
천 말이나 되는 홍로주와 계당주를
봄놀이 위하여 놀잇배에 실어 두었네

紅露桂糖: 대동강 선유의 본격적인 뱃놀이를 준비하기 위하여 평양중심의 관서지방 특산
주인 홍로주, 계당주를 배에 실음. 홍로주는 붉은 빛을 띠는 소주의 일종이며 여기에 계
피와 설탕을 첨가한 것이 계당주 임. 濛: 가랑비올 몽. 斗: 말 두. 畫船: =畫舫 장식한
놀잇배.

輕風暖日木蘭橈滿載青

娥蓮浪遙蕩碎紅粧明水

底輪身前後百花嬌 五一

寺下青潭初繫舟為君江

景魚登樓長城火野何人

句李穡詩途許強留 五二

五一　輕風暖日木蘭橈　경풍난일목란요
　　　滿載靑娥*逆浪遙　만재청아역랑요
　　　蕩碎*紅粧明水底　탕쇄홍장명수저
　　　繞身前後百花嬌*　요신전후백화교

바람 잔잔한 따스한 날 목란배 띄우고
기생들 가득 싣고 물결 거슬러 가네
하얀 물결 아래 미인의 그림자 부서지고
몸 앞뒤에 온갖 꽃으로 장식하였네

대동강 선유 기생모습: 예쁘게 단장한 기생들을 태우고 배를 저어 물결이 흩날리는 정취와 물에 비친 아리따운 기생 모습. 橈: 배의 노요. 靑娥: 새파랗게 젊은 기생. 蕩碎: 씻겨 부셔지다. 紅粧: 치장한 여인의 모습. 百花嬌: 온갖 꽃으로 장식하여 꽃같이 교태어린 모습.

五二　寺下靑潭初繫舟　사하청담초계주
　　　爲看江景急登樓*　위간강경급등루
　　　長城大野*何人句　장성대야하인구
　　　李穡詩邊許强留　이색시변허강류

절 아래 푸른 강에 비로소 배를 매고
강풍경 보려고 서둘러 부벽루에 오르네
'긴 성'과 '너른 들'은 누구의 시구런가
이색의 시 옆에 억지로 붙여 두었네

부벽루: 영명사 남쪽에 있어서 영명루라고 불렀으나 고려 예종 때 누각이 대동강 푸른 물 위에 두둥실 떠 있는 것 같다하여 '부벽루'라고 이름을 바꾸었다. 牧隱 李穡의 '浮碧樓' 시가 유명함. 長城大野: 金黃元의 詩句.(長城一面溶溶水 大野東頭點點山)

層臺百尺倚岩嶢水打欄

千倒影搖渾水潤州甘露

寺隔江行客望南朝
五三

豪竹長絲響碧山只疑三

島十洲間高情明月樓中

宿經歲敎人不省
五四

五三　層臺百尺倚岧嶢[*]　층대백척의초요

水打闌干倒影搖　수타난간도영요

渾似[*]潤州甘露寺[*]　혼사윤주감로사

隔江行客望南朝　격강행객망남조

백 척의 높은 누대 우뚝하게 서 있는데
난간에 물결 치니 그림자 거꾸로 일렁이네
흡사 당나라 때 윤주의 감로사와 같아서
강 건너 길손이 남조를 바라보는 것 같구나

潤州 甘露寺: 중국 진강 복고산 윤주에 있는 절. 고려 李子淵이 원에 갔을 때 감로사 경치에 반하여 돌아와 개성부 五鳳峰에 감로사를 지었다고함. **渾似**: 아주 흡사하다. 꼭 그대로다. **岧嶢**: 산이 높은 모양. **岧**: 산 높을 초. **嶢**: 산 높을 요.

五四　豪竹[*]哀絲[*]響碧山　호죽애사향벽산

只疑三島[*]十洲[*]間　지의삼도십주간

莫憐明月樓中宿　막연명월루중숙

終歲敎人不肯還　종세교인불긍환

관현악기 소리가 푸른 산을 울리니
아마도 신선이 산다는 三島十洲이런가
아쉬워 하지말라 명월루에 묵게되면
한 해가 다 가도 돌아갈려 않을테니

豪竹: 관현악기. **哀絲**: 사람을 감동시킴. **三島**: 삼신산(봉래산, 방장상, 영주산)의 별칭. **十洲**: 한 동방삭이 지었다는 「海內十洲記」에 나오는 말로 신선이 사는 곳. 대동강가의 누각이 마치 신선이 사는 곳처럼 환상적인 풍경임을 묘사.

青莎断砌九梯宫宫女如
花昔日红伊今洲上春游
妓阗歌抽莠辇辙中五言

门临流水永明僧寝寔袭
袭礼佛灯行人试问前朝
事帷指空庭白塔层五六

五五　青莎斷礎九梯宮[*]　청사단초구제궁

　　　宮女如花昔日紅　궁녀여화석일홍

　　　伊今浿上春游妓　이금패상춘유기

　　　鬪艸[*]抽茣輦路中　투초추이연로중

　　　푸른 풀 덮여있고 주춧돌 깨진 구제궁
　　　지난날 궁녀들 꽃처럼 고왔겠지
　　　지금 대동강에 봄놀이 나온 기생들
　　　길가에서 삘기 뽑아 풀싸움 놀이하네

九梯宮: 동명왕의 離宮. 터만 남아있고 풀이 무성함. **鬪艸**: 풀싸움. 단오날에 하는 놀이
로서 궁궐이 황폐하여 풀이 우거져서 그 풀을 뽑아 싸움하는 놀이. **抽**: 뺄 추. **茣**: 벨 이

五六　門臨流水永明僧[*]　문림유수영명승

　　　寂寞袈裟禮佛燈　적막가사예불등

　　　行人試問前朝事　행인시문전조사

　　　惟指空庭白塔層　유지공정백탑층

　　　절 문이 강을 마주한 영명사의 스님이
　　　가사 입고 고요히 등불 아래 예불하네
　　　지나가는 길손들 지난 왕조 일을 물어오면
　　　그저 빈 뜰의 층층 흰 탑만 가리킨다

永明寺: 금수산 모란봉 구제궁터에 고구려 광개토대왕이 세운 사찰이며, 대동강, 능라도,
평양시내를 조망할 수 있는 명승지로 부벽루는 부속건물임. **袈裟**: 스님이 입는 법의. 왼
쪽 어깨에서 오른쪽 겨드랑이 밑으로 걸쳐 입음.

麟馬長嘶向玉京至今應
踏白雲行青山古窟三千
歲何日天孫返滇城去

雲閒騂正牧丹峰恰似新
粧玉女容古來平壤傾城
色多是名山秀氣鍾五六

五七 麟馬長嘶向玉京 　인마장시향옥경
　　 至今應踏白雲行 　지금응답백운행
　　 青山古窟三千歲 　청산고굴삼천세
　　 何日天孫返浿城 　하일천손반패성

기린말은 길게 울며 옥경으로 향했는데
지금도 응당 흰구름 밟고 떠다니리라
청산의 옛 기린굴은 삼천년이 되었는데
天孫은 어느 날 평양으로 돌아오려나

青山古窟: 부벽루 서편 영명사 위에 기린굴이 있으며, 고구려 동명왕이 기린마를 타고 이
굴로 들어갔다가 조천석으로 나와 승천하였다는 전설이 있음. **玉京**: 옥황상제가 산다는
白玉京. **嘶**: 울 시. 울부짖다. **天孫**: 동명왕을 달리 이르는 말. **浿城**: 평양성. **浿江**:
대동강 옛이름.

五八 雲間端正牧丹峰 　운간단정모란봉
　　 恰似新粧玉女容 　흡사신장옥녀용
　　 古來平壤傾城色 　고래평양경성색
　　 多是名山秀氣鍾 　다시명산수기종

구름 사이로 단정히 솟은 모란봉은
흡사 새로 단장한 옥녀의 얼굴 같구나
예로부터 평양에 미인들이 빼어난 것은
아마 명산의 수려한 기운이 서려있음이네

牧丹峰: 평양의 鎮山으로 북성을 두루고 있는 금수산의 最勝臺(봉화대) 봉우리가 모란꽃
처럼 생겨서 모란봉(96m)이라 부르며, 산자락에 을밀대. 부벽루가 있음. **多是**: 아마.
대개. **秀氣**: 곱고 아리따움. **鍾**: 종 종. 집중하다. 모으다.

嬋娟洞裏草如裙多恨多

情今古墳浮翠練光影离

庳苔年為雨更為雲 五九

侍見扶醉下檻還北渚迴

船欲暮時中流遠到青山

色皆是文君淺畫眉 六十

五九 嬋娟洞裏草如裙* 선연동리초여군

多恨多情今古墳 다한다정금고분

浮碧練光歌舞席 부벽연광가무석

昔年爲雨更爲雲 석년위우갱위운

선연동의 풀빛은 치맛자락 같은데
예나 지금이나 한 많고 정 많은 무덤들
춤추고 노래하던 부벽루와 연광정
예전에 운우지락을 즐겼던 곳이라네

嬋娟洞: 칠성문(북문) 밖으로 나가면 선연동 기생 공동묘지인데, 평양기생이 꽃 같이 고운 한 철을 보내고 죽으면 이곳에 묻히기 때문에 '곱고 아름답다'는 뜻의 '嬋娟"이라 이름 붙였으며, 이곳을 지나는 시인들은 반드시 詩를 남겼다고함. 草如裙: 권필의 시구

六十 侍兒扶醉下樓遲 시아부취하루지

北渚廻船欲暮時 북저회선욕모시

中流遠到靑山色 중류원도청산색

皆是文君淺畵眉* 개시문군천화미

기녀의 부축 받아 취한 채 누각을 내려와서
북녘 물가로 배 돌리니 해는 뉘엿뉘엿
강 가운데 멀리서 푸른 산빛 드리우니
온통 옅게 그린 탁문군의 눈썹 같구나

文君: 卓文君. 前漢 시대 시문과 음률에 정통한 미모의 才女. 西京雜記 시구에 '눈썹이 아름다워 마치 먼 산을 바라보는 듯하다(眉色如望遠山)'라 하였다. 선연동에서 북성을 거쳐 부벽루를 지나 대동강에 이르는 길에 금수산, 목멱산, 문수산을 조망하고 배에 오른다.

鸂鶒鸂鶒興未央移舟更
延酒巖傍當日酒泉如不
絕滿江都是聲金香空

綾羅芳草白沙平藍尾傳
桃晃鷹歌鸕稿鋪綺庫深
慶楊柳陰中細樂聲空二

六一　鸚鵡鸕鷀興未央　앵무로자흥미앙

移舟更近酒巖傍　이주갱근주암방

當日酒泉如不絶　당일주천여부절

滿江都是鬱金香　만강도시울금향

노자병 앵무배로 주흥이 거나한데
배를 타고 다시 주암 근처에 이르렀네
그날 주천이 끊이지 않았다면
온 강물이 모두 다 울금향이었으리

鸚鵡: 앵무배. 앵무새가 그려진 술잔. **鸕鷀**:노자병. 가마우지가 그려진 술병. **酒巖**: 평양 동북 10리쯤에 있으며, 바위 사이로 술이 흘러나온다는 전설의 酒泉이 있음. **鬱金香**: 나릿과의 향초로서 술을 담그면 황색 또는 적갈색의 좋은 술이 됨.

六二　綾羅芳草白沙平　능라방초백사평

燕尾停橈鳬鴈驚　연미정요부안경

移鋪綺席深深處　이포기석심심처

楊柳陰中細樂聲　양류음중세악성

능라도 푸른 풀밭 너른 백사장
연미에 배를 대니 물오리가 놀라네
섬안 깊숙이 비단자리 깔아 놓고
수양버들 그늘 아래 세악을 울린다

綾羅: 능라도. 부벽루 바로 앞에 있는 대동강 하중도로서 둘레가 12리쯤 되며, 능수버들이 비단처럼 아름답다는 의미로 지어진 이름. **燕尾**: 강물이 제비꼬리처럼 갈라진 곳. **楊柳**: 수영버들. **細樂**: 일종의 실내악으로 거문고, 가여금, 해금, 대금, 장구, 단소 등의 악기가 동원됨.

清流壁面盡屏鋪江上斜
陽半於參縫日茫樓影舞
地任船回首暗城隅　六三

溶溶落日滿滄洲別曲三
絃在近舟南望水煙空闊
廬中天浮下大同橋西

六三 清流壁面畵屛鋪 청류벽면화병포

江上斜陽半欲無 강상사양반욕무

終日碧樓歌舞地 종일벽루가무지

住船回首隔城隅 주선회수격성우

청류벽 절벽은 그림병풍 펼쳐놓은 듯
강 위에 비친 석양 반 쯤은 사라질 듯
온종일 노래하고 춤추던 부벽루는
배 멈추고 돌아보니 성너머로 보이네

淸流壁: 청류벽은 부벽루와 연광정 사이에 있으며, 장경문 밖에서 주암 근처까지 성벽 밖으로 펼쳐져 있는 절벽이며, 높고 가팔라서 절경을 이룸. 鋪: 펼 포. 펴다. 깔다. 隅: 구석 우. 구석. 가. 변두리.

六四 溶溶落日滿滄洲 용용낙일만창주

別曲三絃在近舟 별곡삼현재근주

南望水烟空濶處 남망수연공활처

中天浮下大同樓 중천부하대동루

저녁노을 물가에 가득히 넘실대고
삼현육각 풍악소리 인근 배에서 들려오네
남쪽으로 안개 낀 빈 하늘을 바라보니
하늘 가운데 두둥실 대동루가 떠 있구나

溶溶: 도도히 흐르는 모양. 넘실거리는 모양. 溶: 녹을 용. 三絃: 거문고, 가야금, 향비파의 세 현학기. 大同樓: 대동문루. 평양성 내성의 동문으로 대동강과 마주하고 있는 2층 누각이며, 남쪽에서 오는 물자와 사람이 문앞에서 정박하고 평양성으로 들어가는 대표 성문임.

朝天舊事石應知故國滄
桑物不移城下滄江明月
依舊無辮馬注来時空

長城東北家高臺乙密仙
人不復迴三國江山兄虎角
夜使家時捻玉笛来
賓

六五 朝天*舊事石應知　조천구사석응지
　　 故國滄桑*物不移　고국창상물불이
　　 城下滿江明月夜　성하만강명월야
　　 豈無麟馬往來時　기무인마왕래시

천자를 배알하던 옛일을 朝天石은 알리라
고대 국가 상전벽해에도 물색은 변함없네
성 아래 흐르는 강물위에 밝은 달빛 가득한데
어찌하여 기린마는 오가지 않는가

朝天石: 부벽루 인근 장경문 아래에 있으며, 평양지방 설화에 동명왕이 기린을 타고 기린
굴로 들어가 조천석에 올라 지상의 일을 하늘에 아뢰었다고 함. 朝天: 천자를 배알하다.
滄桑: 바다가 뽕밭으로 변함.

六六 長城*東北最高臺　장성동북최고대
　　 乙密*仙人不復廻　을밀선인불부회
　　 三國江山風月夜　삼국강산풍월야
　　 使家時捻玉蕭來　사가시념옥소래

긴 성벽 동북쪽 가장 높은 누대에
乙密仙人은 다시 돌아오지 않는구나
삼국의 강산에 바람 불고 달 밝은 밤
이따금 감사께서 옥퉁소 불며 오시네

乙密: 을밀대. 금수산의 한 봉우리로 을밀선녀기 이곳 경치에 반하여 하늘에서 내려와 놀
았다는 전설이 있고, 을지문덕 장군의 아들 을밀장군이 이곳을 싸워 지켰다고 하며, 을밀
대의 옛이름은 聚勝臺, 四虛亭으로 불렀음. 長城: 평양성. 捻: 비틀 념. 비비다. 꼬다.

長林渡口白銀西十里船
檣古道述仙舟不見唐天
使滿目風烟獨品題

六七

南浦依城芳柳條垂之故
入畫船搖東風逐去吹玉
力爭似佳人宛轉腰

六六

六七 長林渡口白銀西[*] 장림도구백은서

十里船槍古道迷 십리선창고도미

仙舟不見唐天使[*] 선주불견당천사

滿目風烟獨品題 만목풍연독품제

장림 나루터는 백은탄의 서편에 있는데
선창으로 가는 십리 옛길이 희미하구나
신선배에는 중국사신 보이지 않고
눈에 가득한 강산의 풍광을 홀로 즐기네

白銀灘: 평양 동북 4리쯤에 능라도와 반월도 사이에 있는 여울이며, 밀물에 묻히고 썰물에 드러나는 조천석 바위가 있음. **唐天使**: 당나라 사신. 당나라 사신들이 이곳 장림으로 왕래하였음.

六八 南浦[*]依城萬柳條 남포의성만류조

垂垂故入畫船搖 수수고입화선요

東風遮莫吹無力 동풍차막취무력

爭似佳人宛轉腰 쟁사가인완전요

성벽아래 남포에는 수많은 수양버들 둘러있고
치렁치렁 늘어져 그림배 위에 흔들거리네
봄바람아 너 그리 흐느적거리지 마라
미인의 낭창한 허리에 어찌 견주려 하는가

南浦: 남포시는 대동강 하류 연안에 있는 평양 관문이며, 남포라는 명칭은 삼화현 남쪽 서해바다를 낀 포구라는 의미이지만 고려말에는 甑南浦로 불렸음. 청일전쟁 때 일제가 鎭南浦로 불렀으며, 정지상의 시로 유명함.

泛来東國盛文章歲歲紗
籠滿畫棟當日送君南浦
曲千年絕唱郭功甫完

天下名區是外城沿江十
里畫圖明黃昏騎火婦時
顧發吹迷人月下聲七十

六九　從來東國盛文章　종래동국성문장

幾處紗籠滿畵樑　기처사롱만화량

當日送君南浦曲　당일송군남포곡

千年絶唱鄭知常＊　천년절창정지상

예로부터 동국에는 문장이 성대하여
들보 가득 사롱에 덮인 글씨 곳곳에 보이네
당시 남포에서 님을 전송하던 노래는
천년의 절창 정지상의 '送人' 詩라네

鄭知常(～1135): 고려중기 시인 西京人. 「벗을 보내며 (送人)」.
雨歇長堤草色多　비 개인 긴 강둑에 풀빛 더욱 푸르른데
送君南浦動悲歌　남포로 님 보내는 노랫가락 구슬퍼라
大同江水何時盡　대동강 물 마를 날 있겠냐마는
別淚年年添綠波　해마다 이별의 눈물만 푸른 물결에 더하네

七十　天下名區是外城＊　천하명구시외성

沿江十里畵圖明　연강십리화도명

黃昏騎火歸時路　황혼기화귀시로

歌吹迷人月下聲　가취미인월하성

천하의 명승지는 이곳 外城이라
강물 따라 십리길은 그림같이 맑구나
황혼에 횃불들고 말타고 돌아올제
달빛 아래 노래가락 사람을 홀리네

外城: 외성에는 井田(구획된 농경지)과 箕子 관련 유적들이 있으며, 仁賢書院이 있고 선비
들이 모여사는 곳임. 日影池, 月影池, 詠歸亭이 있고, 大同江가에 있어 풍경이 좋은 곳임.

清夜荷香月色池小船恰
受一歌見白板橋頭紅細
纜水亭南北繞堂蓮　七二

白拂蠅稀綌緯噴涼風初
起畫欄西惹悶酒淺襄陽
曲催喚笙歌下尖提　七二

七一　清夜荷香月色池* 청야하향월색지

　　　小船恰受一歌兒　소선흡수일가아

　　　白板橋頭紅細纜* 백판교두홍세람

　　　水亭南北繞牽遲　수정남북요견지

맑은 밤 달빛 연못에 풍기는 연꽃향기
작은 배에 歌妓 하나 실으면 딱 맞겠네
하얀 널다리에 붉은 닻줄 가늘게 매고
천천히 당기며 연못과 정자를 남북으로 오가네

月色池: 대동문 안 연꽃 연못은 사각형으로 사방 20보 정도, 연못 가운데 섬위에 3칸 정자를 짓고 愛蓮堂 현판을 걸었음. **白板橋**: 섬과 연결된 송판 널다리. **恰**: 꼭 흡. **纜**: 닻줄람. **繞**: 얽힐 요. **牽**: 끌 견.

七二　白拂蠅稀絡緯啼　백불승희락위제

　　　涼風初起畫欄西　양풍초기화란서

　　　忽聞酒後襄陽曲* 홀문주후양양곡

　　　催喚笙歌下大堤* 최환생가하대제

흰 총채 드니 파리 사라지고 베짱이 우는데
서늘한 바람이 난간 서편에서 불어온다
홀연히 들려오네 술자리의 양양곡 노래
피리와 노래 재촉하며 큰 제방길 내려가네

襄陽曲: 평양의 가을 서정을 이백의 樂府 '양양곡'을 바탕으로 하였으며, 풍류를 즐기면서 선정을 베푸는 감사가 되라는 기대가 담겨 있음. **白拂**: 총채. **蠅**: 파리 승. **絡緯**: 베짱이. **笙歌**; 음악. 피리와 노래.

帝紹女伴採紅蓮明月南
湖更可憐採得紅蓮渡已
巖二更霜露滿坤船七三

銀鑰城門玉鼓殘鈿鈿隨
伴汲清灘摠是良家隱身
女月中偷出畏人看 西

七三　牽裙女伴採紅蓮* 견군녀반채홍련

明月南湖更可憐 명월남호갱가련

採得紅蓮潮已落 채득홍련조이락

二更*霜露滿歸船 이경상로만귀선

여인네들 치마 잡고 붉은 연꽃 따는데

달 밝은 밤 남호는 더욱 아름답구나

붉은 연꽃 따고나니 이미 썰물이 되고

한밤 돌아가는 배에 이슬과 서리 가득하네

採紅蓮: 여름에서 가을로 바뀌는 계절에 젊은 여인네들이 작은 배를 타고 같이 노래 부르며 연밥을 따는 정경.　南湖: 南浦.　二更: 밤 시간 오경 중에 두 번째 시간, 밤 9시~11시.

七四　銀鑰城門五鼓殘* 은약성문오고잔

茜裙*隨伴汲淸灘* 천군수반급청탄

摠是良家隱身女 총시양가은신녀

月中偸出畏人看 월중투출외인간

굳게 잠긴 성문에 五更 북소리 잔잔한데

붉은 치마 아낙네들 맑은 여울물 긷네

모두가 양갓집의 조신한 규수들

남들이 볼까 두려워 달밤에 몰래 나왔다네

汲淸灘: 성안 부녀자들이 남들이 볼까 봐 이른 새벽에 옷을 차려입고 물동이 이고 나와 물을 긷는 정경.　鑰: 자물쇠 약.　五鼓殘: 오경(새벽 3~5시) 북소리가 잦아듦.　茜裙: 붉은 치마.　茜: 꼭두서니 천. 붉은 색.　偸: 훔칠 투. 훔치다. 남몰래. 슬그머니.

投火坊民月黑時城頭探
待百千枝一放官船槎來
絕滿天星落滿江馳　去

蘆葉蘋花七月秋東湖晚
望赤欄舟洞簫吹裂清流
壁月圌圌江聲起花愁　云云

七五 投火*坊民月黑時　투화방민월흑시

　　城頭擺待百千枝　성두파대백천지

　　一鼓官船聲未絶　일고관선성미절

　　滿天星落滿江馳　만천성락만강치

달빛 어둑할 때 불놀이하는 마을 사람
성 머리에 준비해둔 수많은 나뭇가지
관선에서 울리는 북소리 끝나기도 전에
하늘 가득 불꽃들이 유성처럼 강물에 떨어진다

投火: 불꽃놀이. 적벽 뱃놀이를 본따 7월 16일에 줄불놀이가 성행하였다. 긴 장대를 여러 개 세우고, 줄을 연결한 뒤, 줄에 매달아 놓은 숯봉지에 불을 붙이면 숯봉지가 타들어가면서 유성처럼 수많은 불꽃이 강물위로 떨어짐. 현재 안동 하회마을 부용대의 줄불놀이가 유명함.

七六 蓼葉蘋花*七月秋　요섭빈화칠월추

　　東湖*旣望赤欄舟*　동호기망적란주

　　洞簫吹裂淸流壁　통소취열청류벽

　　月色江聲盡欲愁　월색강성진욕수

여뀌꽃 마름꽃 피는 칠월이라 초가을
칠월 기망 동호에 赤欄舟를 띄우네
청류벽을 찢는 듯한 외가락 통소 소리
달빛과 강물소리 모두 다 시름겹네

가을밤 뱃놀이: 가을밤 칠월 旣望(보름 다음 날, 16일)은 소동파의 적벽 유람을 모방하여 뱃놀이 관습이 있는데 蘇東坡는 유배지 황주의 장강 적벽에 배를 띄우고 船遊하면서 赤壁賦를 지었음. 蓼: 여뀌 료. 蘋花: 마름꽃. 東湖: 南浦(車門 근처). 赤欄舟: 난간을 붉게 색칠한 그림배.

車門西望石湖孝三縣犀
山水上春日香鳳凰臺下
泊酒船風泊攬人醒　七老

江風吹、海雲陰、筆茫
花明鳥深萬古三韓洪學
士胡人来向此中擒　七八

七七 　車門*西望石湖亭* 　거문서망석호정

　　　三縣*羣山水上青 　삼현군산수상청

　　　日暮鳳凰臺*下泊 　일모봉황대하박

　　　酒船風浪攪人醒 　주선풍랑교인성

거문에서 서쪽으로 석호정을 바라보니
세 고을의 산들이 물 위에 푸른데
날 저물어 봉황대 아래 배를 대노라니
취객 탄 배에 풍랑 일어 술기운을 깨우네

車門: 평양부 남쪽 外城의 남문 이름으로 箕子井과 가까이 있음. **石湖亭**: 거문에서 대동강 하류 방향, 평양강 건너편 서쪽에 있는 정자. **三縣**: 평양 인근 3개현(江西縣, 甑山縣, 永柔縣). **鳳凰臺**: 多景樓 서쪽에 있는 樓臺. **攪**: 어지러울 교. 하다. 만들다.

七八 　江風獵獵*海雲陰 　강풍엽렵해운음

　　　黃葦*茫茫碧島深 　황위망망벽도심

　　　萬古三韓洪學士* 　만고삼한홍학사

　　　胡人來向此中擒 　호인래향차중금

강바람 선들선들 바다 구름 어둑한데
누런 갈대 아득하고 벽지도 깊어보이네
만고의 충신 三韓의 홍학사는
오랑캐가 여기와서 잡아갔다 하네

碧島: 碧只島. 평양부 서남쪽 25리에 있는 섬으로 홍학사가 잡혀간 곳. **洪學士**: 평양부의 庶尹으로 병자호란 때 척화론을 폈다기 淸에 잡혀가 죽은 洪翼漢이며, 三學士(吳達濟, 尹集) 중 한 사람임. **獵獵**: 바람이 건들건들 부는 모양.

風潮軍樂滿江天芳舞龍
驤下瀨船一過寶山滄海
閣成橋西北望幽燕兆

雲帶江橋白日場夕陽雁
是壯元郎紅梱百隊清喉
妓細調呼名故之長十

七九　風潮軍樂滿江天　풍조군악만강천

　　髣髴龍驤下瀨船　방불용양하뢰선

　　一過寶山滄海濶　일과보산창해활

　　戍樓西北望幽燕　수루서북망유연

풍조진의 군악소리 강 하늘에 가득하니
마치 용양선이 여울을 내려오는 듯
보산진을 지나 드넓은 창해에 이르면
수루 서북쪽에 유주와 연주가 보이네

風潮, 寶山: 風潮鎭과 寶山鎭으로 평양강 하류에 있는 것으로 추정. **龍驤**: 용양선. 兵船으로 晉 용양장군 王濬이 吳를 정벌할 때 만든 큰 배. **幽燕**: 幽州와 燕을 말하며, 북경 근처 하북지역 나아가 북경을 가리킴.

八十　雲幕江樓白日場　운막강루백일장

　　夕陽誰是壯元郞　석양수시장원랑

　　紅欄百隊淸喉妓　홍란백대청후기

　　細調呼名故故長　세조호명고고장

장막친 강변 누각에서 백일장이 열리는데
석양 무렵에 누가 장원으로 뽑힐가
붉은 난간에 늘어선 목청 맑은 기생들이
가는 목소리로 이름 부르며 일부러 길게 빼며 호명하네

白日場: 제시된 글제에 대하여 시문을 짓고 우수한 사람에게 장원으로 표창하는 제도이다. 수령이 실시하는 백일장은 官白이고, 관찰사가 실시하는 백일장은 都白이라 함. **雲幕**: 야외에 쳐 놓은 장막. **故故**: 일부러.

開西武士好身材細柳轅
門射帳閑雕弓白羽穿楊
干別庫銀錢賞板催
八

遂玉宇隔天涯秋思西
方有所懷更向南橋攜幡巾
家曲欄吟罷小遂排
八

八一　關西武士好身材　관서무사호신재
　　　細柳轅門射帳開　세류원문사장개
　　　雕弓白羽穿楊手　조궁백우천양수
　　　別庫銀錢賞格催　별고은전상격최

관서의 무사들 체격 좋고 재주 좋아
세류영 군영에서 활쏘기 시합하네
화려한 활에 흰 깃 화살로 명중하는 사수에겐
별향고에서 꺼낸 은전을 상으로 준다

射帳: 활쏘기. 함경도, 평안도 국경지역은 전란을 통해 무예숭상의 전통이 있으며, 남자들은 13세부터 활쏘기 말타기 등 무예훈련이 요구되었음. **細柳轅門**: 세류영을 말하며 여기서는 節度營을 가리킴. **別庫**: 別餉庫. 평안도, 함경도에 군량미 비축창고 외에 별도로 설치한 창고.

八二　迢迢玉宇隔天涯　초초옥우격천애
　　　秋盡西方有所懷　추진서방유소회
　　　更向南樓携幕客　갱향남루휴막객
　　　曲欄明月小筵排　곡란명월소연배

궁궐은 아득히 하늘 끝 너머에 있으니
가을이 다한 서방에서 회포가 이네
남루로 다시 가서 막객들을 데리고
달 밝은 난간에서 조촐한 술자리 벌이네

玉宇: 천제나 신선이 사는 곳이지만 여기서는 임금이 있는 궁궐. **西方**: 관서 평양에서 한양 궁궐과 임금을 생각함. **南樓**: 남쪽의 누각. **幕客**: 감사를 보좌하고 수행하는 무관, 막료 등의 裨將.

清南清北裝初巡黃土官
途不起塵綠帳行車時整
駐深山扶杖白頭民公

安州兵使整橐鞬旗鼓迎
開八門畫角聲中驅馬
到百祥樓下未黃昏曾出

八三 清南清北發初巡　청남청북발초순
　　 黃土官途不起塵　황토관도불기진
　　 綠帳行車時蹔駐　녹장행거시잠주
　　 深山扶杖白頭民*　심산부장백두민

청천강 남과 북으로 첫 순시 나서는데
황토흙 관도에는 먼지 하나 일지 않네
녹색 휘장 두른 수레가 잠시 머물면
심산중의 백발노인도 지팡이 짚고 나온다네

清南清北: 淸川江 이남은 淸南, 이북은 淸北. 평안도 일원을 말함.　**白頭民**: 관찰사가 선정을 베풀어서 심산오지까지 순역하면 심산궁곡의 백발노인조차도 지팡이 짚고나와서 환영한다는 의미임.

八四 安州兵使整櫜鞬*　안주병사정고건
　　 旗鼓迎開八八門*　기고영개팔팔문
　　 畫角*聲中驅馬到　화각성중구마도
　　 百祥樓*下未黃昏　백상루하미황혼

활집과 화살통을 맨 안주병마절도사
군기 들고 북 치며 八八門 열어 맞이하네
화각소리 들으며 말을 몰아 도착하니
백상루에는 해가 아직 저물지 않았네

安州兵使: 평안도병마절도사. 관찰사는 안주목사를 겸하여 평안도병마절도사도 겸하며, 안주는 평안도 병영이 있는 군사요지로서 軍旗와 북으로 환영함.　**百祥樓**: 안주읍성 서북쪽에 있는 將臺로서 안주성의 문루.　**櫜鞬**: 箭服 弓矢를 갖춘 公服.　**八八門**: 안주성 성문.　**畫角**: 병영에서 훈련과 성문 개폐시에 사용하는 뿔피리.

淄淄薩水滿簾旌孫鶴隋

家百萬兵七佛西来欺煬

爭海东成就乙支名公五

雲雨人間是楚鄉降仙樓

上降仙郎浮生莫道成川

樂十二盃山每斷鵬六

八五　滔滔薩水蕩簾旌　도도살수탕렴정
　　　猿鶴隋家百萬兵　원학수가백만병
　　　七佛西萊欺煬帝　칠불서래기양제
　　　海東成就乙支名　해동성취을지명

도도하게 흐르는 살수에 깃발이 나부끼는데
수나라 백만 병사가 전사한 곳이라네
일곱 부처님이 서역에서 와 수양제를 속여서
우리나라 을지문덕 장군이 명성을 떨쳤다네

薩水: 청천강.　**猿鶴**: 전사하여 원숭이와 학이 되었다는 전설로 을지문덕 장군이 隨의 백
만군사를 대파한 살수대첩을 떠올림.　**七佛**: 隨 군대가 배가 없어 살수를 건너지 못하고
있는데 갑자기 일곱 스님이 나타나 옷을 걷고 건너자 병사들이 그를 따라 건너다가 을지
문덕에 멸망당하였다는 이야기가 「신증동국여지승람」에 있음.

八六　雲雨人間是楚鄕　운우인간시초향
　　　降仙樓上降仙郞　강선루상강선랑
　　　浮生莫道成川樂　부생막도성천락
　　　十二巫山每斷腸　십이무산매단장

인간세상 운우지정 누린 초나라 땅인데
강선루에 신선이 내려와 있구나
덧없는 인생 성천의 즐거움을 말하지 말라
무산 십이봉은 언제나 애간장 끊나니라

雲雨: 송옥 고당부에 楚 襄王이 신녀와 동침하였는데 떠널 때 신녀가 "아침에는 구름이 되
고 저녁에는 비가 되어 양대 아래에 있겠다(旦爲朝雲 暮爲行雨 陽臺之下)."라고 하여 '雲
雨之情'이란 말이 생겼음.　**成川**: 평양 동쪽 고을로 '巫山十二峯'이 있는 紇骨山, 降仙樓,
沸流江이 유명.

紅欄三百泛流江舞袖凌
波影蘸雙更向月中吹玉
笛官奴故國尚傳腔　七

天下為之鐵瓮城藥山南
望是吳營寧邊太守元驕
霸珠樹橘千萬石輕　八

八七 紅欄三百*沸流江* 홍란삼백비류강

舞袖凌波*影幾雙 무수능파영기쌍

更向舟中吹玉笛 갱향주중취옥적

官奴*故國尙傳腔 관노고국상전강

삼백 칸 붉은 누각 앞 비류강이 흐르는데
능파무 춤추는 그림자 몇 쌍이나 되는고
다시 배 안으로 돌아와 옥피리 부노라니
관노들이 여전히 옛나라의 곡조를 전하여주네

紅欄三百: 降仙樓의 규모가 삼백 칸이나 되어 웅장하고 화려하여 팔도의 최고로 알려짐.
沸流江: 강선루 아래 강. 凌波: 능파무. 성천 기생들의 공연중 하나. 官奴: 官奴婢. 관
가에서 부리던 노비.

八八 天下高高鐵瓮城* 천하고고철옹성

藥山南望是兵營 약산남망시병영

寧邊*太守元騎鶴* 영변태수원기학

珠樹樓臺萬戶輕 주수누대만호경

높고 높은 천하의 철옹 산성
약산에서 남쪽에 보이는 곳이 병영이라네
영변태수는 원래 학을 타고 날아다니는지
주수루의 만호후*도 가벼이 여기네

鐵瓮城: 철옹산성. 일명 약산산성. 영변의 자연형상이 쇠독 모양의 천연요새로 군사요충
지임. 寧邊: 청천강 이북이 있는 대도호부. 藥山의 東臺는 관서팔경중 하나. 騎鶴: 부귀
영화를 모두 누린다는 뜻. 만호후(萬戶侯): 일만 호의 백성을 가진 제후.

95

香山佛國塔層層，一派清泉
遶九世燈流水白雲人境
外不知迎使上元僧
八九

蕭條七邑大江邊岑戶蓬
頭哭馬前隔水雲黃山黑
霧翔，望見獵胡烟九十

八九　香山*佛國塔層層　향산불국탑층층
　　　一法淸虛九世*燈　일법청허구세등
　　　流水白雲人境外　유수백운인경외
　　　不知巡使上元僧　부지순사상원승

묘향산엔 불탑이 층층이 서있는데
청허선사의 깨달음 영원한 등불이 되었네
흘러가는 물과 흰구름 속세를 벗어난 이곳에선
관찰사인지 상원사 스님인지 모르겠구나

香山: 영변에 있는 妙香山. 선조 때 서산대사(청허선사) 休靜이 僧兵을 통솔하여 明 군사
와 함께 평양을 탈환하였으며 묘향산 원적암에서 입적하였음.　**九世**: 과거, 현재, 미래의
삼세를 다시 각각 셋으로 나눈 시기로 오랜 세월을 의미.　**上元**: 상원사.

九十　蕭條七邑*大江邊　소조칠읍대강변
　　　蔘戶*蓬頭哭馬前　삼호봉두곡마전
　　　隔水雲黃山黑處　격수운황산흑처
　　　朝朝望見獵胡烟　조조망견엽호연

큰 강변에 늘어선 쓸쓸한 일곱 고을
삼멧꾼들 쑥대머리로 말 앞에서 곡하네
누런 구름 끼어있고 산 검은 강건너에는
아침마다 오랑캐 사냥꾼들의 연기가 보이네

七邑: 압록강 인근 일곱 郡縣(義州 朔州 昌城 碧潼 楚山 渭原).　**蔘戶**: 압록강변에서 산삼
을 채취하여 진상하는 民戶들로 삼멧꾼으로 부르며, 진상수량을 채울 삼이 없어 말 앞에
서 읍소한다. 강 건너는 胡 땅임.

灣府朝鮮地界窮統軍亭
上望遼東三江日暮烽起
事鈔題鴨歌午後中九一

鴨綠江邊石子堆情人送
作隨年遞只有成橋寒衣
寄天鵞嶺裏坐鄉哀九二

九一　灣府[*]朝鮮地界窮　만부조선지계궁

統軍亭[*]上望遼東　통군정상망요동

三江[*]日暮烽無事　삼강일모봉무사

錦瑟嬌歌午夜中　금슬교가오야중

의주는 조선의 영토가 끝나는 곳

통근정에 올라가 요동 땅을 바라본다

해 저무는 삼강에 봉화불도 오르지 않고

거문고에 노랫소리만 한밤중에 들려오네

灣府: 義州의 별칭. 접경지역으로 압록강을 건너면 바로 중국 땅 요동지역에 닿음.　**統軍亭**: 의주성에서 제일 높은 압록강변 삼각산 봉우리에 세워진 장대로 군사 지휘처로 관서 팔경의 하나임.　**三江**: 於赤島에서 小西江, 中江, 三江으로 갈라지며 중국을 오가는 육상 로 사용되었음.

九二　鴨綠江邊石子堆　압록강변석자퇴

情人送作隔年廻　정인송작격년회

只有戍樓[*]寒夜客　지유수루한야객

天鵝聲[*]裏望鄕哀　천아성리망향애

압록강 강변에서 송별하며 쌓은 돌더미에서

일년 후에 돌아올 정든 사람 전송하네

수루에서 추운 밤 지새는 나그네

나팔소리 듣자니 고향생각 애절하다

의주의 모습: 중국을 왕래하는 사람과 이들을 맞고 전송하는 사람들, 이곳을 순력하는 관 찰사도 감회에 젖는다.　**戍樓**: 성밖의 동태를 감시하기 위해 성벽위에 세운 누각.　**天鵝 聲**: 군사를 소집하는 병영의 나팔소리.

威化深秋草枯平風毛雨
血獗軍聲涌眼鏡舀弓箭
妓皆騎猪馬入州城
九三

流星撥馬報邊塵七日京
師一日程十月西城催組
練牙兵又點八千名
九四

九三 威化[*]深秋艸樹平 　위화심추초수평

　　 風毛雨血獵軍聲 　풍모우혈렵군성

　　 繡服鐃歌[*]弓箭妓 　수복요가궁전기

　　 皆騎獛馬入州城 　개기달마입주성

가을 깊은 위화도에 수목이 평온한데
털 날리고 피 튀기는 사냥 병사의 함성이 들리네
비단옷에 활 차고 군가 부르는 기생들
모두가 여진 말을 타고 성문으로 들어온다

威化島: 압록강 하류 河中島. **獵軍聲**: 군사훈련의 일환으로 사냥이 성행되었으며, 기생들도 비단옷을 입은 체, 화살통을 짊어지고, 군가를 부르며, 사냥에 참가하는 기묘한 모습을 보였음. **鐃歌**: 군가. **鐃**: 징 뇨. 군악기 일종. **獛馬**: 火獛狚. 여진족의 말

九四 流星撥馬[*]報還營 　유성발마보환영

　　 七日京師[*]一日程 　칠일경사일일정

　　 十月西城催組練 　시월서성최조련

　　 牙兵[*]又點八千名 　아병우점팔천명

감사 환차를 알리려 파발마가 유성같이 달려
이레 걸리는 서울길을 하루만에 다달았네
시월에는 서성에서 군사훈련 시행되는데
휘하 병사 점호하니 모두가 팔천 명이라

撥馬: 擺撥馬. 서울과 의주 사이의 驛站에 비치하여 두고 급한 공무로 말을 타고 갈 수 있도록 한 驛馬. **京師**: 서울. 수도. **牙兵**: 牙下親兵의 약칭. 전투 발생시 병사는 군사작전에 투입되고, 관할 道를 방어하기 위하여 監司가 독자적 군사작전에 사용할 수 있는 병력.

堂下長身白面郎鮮明賽
過禁軍裝猩緋夾袖鴛鴦
隊又導門旗入教場
九五

青絨軍帽眡形圓漢々平
沙萬竈煙起砲一聲傳鞭
令紅旗傳獻將臺前
九六

九五　營下長身白面郞[*]　영하장신백면랑
　　　鮮明賽過禁軍裝　선명새과금군장
　　　猩裙[*]夾袖[*]鴛鴦隊[*]　성군협수원앙대
　　　又導門旗入敎場　우도문기입교장

감영에 근무서는 키 크고 훤칠한 관군들
선명한 자태가 대궐의 금군보다 나아보이네
붉은 쾌자에 동다리 입고 원앙대로 줄지어
군문의 깃발 들고 연병장으로 들어온다

白面郞: 신수 좋은 얼굴이 훤한 병사들. **鴛鴦隊**: 행군시 2열종대로 편성된 대열. **猩裙**: 자줏빛 쾌자. 군복의 하나로 조끼 모양이며 뒷솔기가 단에서 허리까지 틔었고 두루마기처럼 긺. **夾袖**: 동달이. 군복의 하나로 붉은빛의 안을 받치고 붉은 소매를 단 검은 두루마기.

九六　靑絨軍幕陳形圓　청융군막진형원
　　　漠漠平沙萬竈烟　막막평사만조연
　　　飛砲一聲傳號令　비포일성전호령
　　　紅倭[*]縛獻[*]將臺前　홍왜박헌장대전

원형으로 포진한 푸른 융단 두른 군막들
드넓은 백사장에 밥 짓는 연기가 오르네
한 차례 대포를 쏴 군령을 전하자
가상 왜군 포박하여 장대 앞으로 끌고 간다

紅倭: 假倭軍. 군사훈련을 위하여 가상의 적으로 가짜 왜군을 등장시켰으며, 가왜군을 잡아 관찰사가 앉아 있는 장대로 끌고 가는 것이 훈련의 성공적 마무리가 된다. **竈**: 부엌 조. 주방. **縛獻**: 잡아 올리다.

羊皮褙子壓身輕月下西
廂細跡明暗入冊房知印
退銀燈吹滅閉門聲

九八

輕雪夜洞房寒貫鐵鋼
爐雜堂圓粉白長絲江景
麪更教湯進小銀盤

九七

九七 輕輕雪夜洞房寒* 경경설야동방한
　　煮鐵銅爐雜坐團* 자철동로잡좌단
　　粉白長絲江界麪* 분백장사강계면
　　更教湯進小銀盤 갱교탕진소은반

하늘 하늘 눈 날리는 밤 洞房은 차가운데
화로에 끓는 솥 올려놓고 옹기종기 둘러앉아
희고 긴 강계면의 국수 가닥을
작은 은소반에 말아내오라 이르네

洞房: 잠자는 방.　煮鐵銅爐: 번철화로 지핀다. 숯불 피워놓은 화로에 번철(솥뚜껑을 젖힌 모양의 무쇠 그릇)을 올린 뒤에 둘러 앉아 고기를 구워먹는 겨울정취.　江界麪: 겨울철에는 평양냉면을 좋아하였고, 강계를 비롯한 산간지역은 통메밀을 거칠게 말아 만든 막국수를 좋아함.

九八 羊皮褙子壓身輕* 양피배자압신경
　　月下西廂細路明 월하서상세로명
　　暗入冊房知印退* 암입책방지인퇴
　　銀燈吹滅閉門聲* 은등취멸폐문성

양피 배자 몸에 딱 맞게 가벼이 입고
달 비치는 소로로 서편 행랑으로 가네
몰래 책방에 들려 通人을 물러나게 하고
은 등잔불 불어 끄고 문을 닫는다

銀燈吹滅: 감사와 기생의 밀회. 고급 양피 배자를 몸에 맞게 입고 달빛 내리는 서쪽 행랑을 지나 책방으로 가서 통인을 물리고, 등잔불 끄고 문을 닫고 기다리면 잠시 뒤 기생이 찾아오겠지.　褙子: 저고리 위에 입는 조끼 모양의 덧저고리.　知印: 通人. 행정 사무인.

脆月冰江雪馬馳馬頭皆
挾一蛾眉黃昏暮耕琉璃
鏡笳吹還營到亥時九九

千家冰柱鑿成盂除夜張
燈學上元試向城中高處
望水晶宮冏冷黃昏香百

九九 臘月氷江雪馬馳 납월빙강설마치

馬頭皆挾一蛾眉 마두개협일아미

黃昏驀轉琉璃鏡 황혼맥전유리경

笳吹還營到亥時 가취환영도해시

섣달 강상 빙판에서 썰매타기 하는데
말머리엔 다들 기생 하나씩 끼고 있구나
황혼 무렵까지 거울 같은 빙판 달리다가
호가소리에 감영으로 돌아오면 한밤중이라네

雪馬馳: 한겨울 평양 썰매(雪馬)는 나무로 목마를 만들어 바닥에 기름을 칠하고 속도를 즐기며, 여자와 같이 타는 것이 특이하다. 관찰사도 대동강 얼음위에서 기생과 썰매 타며 즐겼음. **笳吹**: 胡笳소리. 성문 닫는 신호로 사용. **亥時**: 밤 9~11시.

百 千家氷柱鑿成盆 천가빙주착성분

除夜張燈學上元 제야장등학상원

試向城中高處望 시향성중고처망

水晶宮色冷黃昏 수정궁색냉황혼

집집마다 얼음기둥 오목하게 깎아 등을 켜고 세운다
제야 빙등풍습은 대보름 풍습에서 배운 것이라
성중 높은 곳에 올라 내려다보면
추운 황혼 무렵의 수정궁 모습이라네

氷柱: 평안도, 함경도에서 섣달 그믐날 밤에 燈 모양으로 얼음을 깎아 빙등을 만들어 세우고, 징과 북을 치고 나팔을 불며 밤을 세움. **張燈**: 守歲. 빙등에 등불 켜놓고 해지킴. 제야에 밤세우기. **上元**: 고려 초 정월대보름에 燃燈會를 열고 집집마다 燈을 달고 태평성대를 기원하였음. **鑿**: 뚫을 착. 파다.

黃祛致鞋勝繡鞋金蓮踏

雪下東階牆頭畫板身高

下三陛銀嵌竹節釵 百一

二月江城百鳥嗓杏花寒

食水東西分付教坊勤習

樂橋臺露且相携 百二

百一 黄秸紋鞋*勝繡鞋　황갈문혜승수혜
　　　金蓮*踏雪下東堦　금련답설하동계
　　　墻頭畵板*身高下　장두화판신고하
　　　忘墮銀嵌竹節釵*　망타은감죽절채

누런 짚신 미투리가 비단 신발보다 좋아
작은 발로 눈 밟으며 동쪽 계단 내려간다
담장 머리에서 널 뛰느라 몸이 오르락 내리락
은비녀 떨어진 줄도 모르고 즐겁게 뛰고 있네

黄秸紋鞋: 무늬를 넣어 왕골로 만든 누런 미투리.　**金蓮**: 전족의 작은 발 모양이 연꽃처럼
아름답다는 뜻.　**墻頭畵板**: 사군자, 십장생 등의 그림으로 장식한 담 머리의 담벽 아래에
서 널뛰기를 함.　**銀嵌竹節釵**: 비녀머리가 대나무 마디 모양으로 만든 은비녀.

百二 二月*江城百鳥啼　이월강성백조제
　　　杏花寒食水東西　행화한식수동서
　　　分付敎坊勤習樂　분부교방근습악
　　　樓臺處處*日相携　누대처처일상휴

강성에 이월 오면 온갖 새가 지져귀고
한식날엔 살구꽃이 강동 강서에 만발하네
부지런히 노래 익히라고 교방에 분부하여
이곳저곳 누대로 날마다 데리고 다닌다

二月: 봄 정경이 펼쳐지는 寒食으로 동지 후 105일 되는 2월 또는 3월에 들며, 성묘, 산
신제, 제기차기, 그네타기 등의 풍습이 있음.　**樓臺處處**: 평양감사가 청명이나 삼짇날에
술, 음식을 장만하여 기생, 관원들과 봄경치를 즐기는 踏靑을 하는 것은 태평성대를 보여
주는 관례.

三月流綠滿目春桃花水
淺淥江新村娥解惜年華
晚錦繡山多錦繡人
百三

無數游人咽管絃上江船
戔下江船鳴榔去向綾羅
島鏑破綠年參陌錢
百四

百三 三月流絲*滿目春　삼월유사만목춘
　　桃花*水後綠江新　도화수후녹강신
　　村娥解惜年華*晚　촌아해석연화만
　　錦繡山多錦繡人　금수산다금수인

삼월이라 비단같은 봄풍경 눈에 가득하고
도화꽃 잎 떠가는 푸른 강물 새롭구나
시골 처녀들 저무는 봄날의 아쉬움 풀려고
비단옷 입고 금수산에 많이들 나왔네

三月流絲: 비단 같은 삼월의 을밀대 풍치. 봄날 금수산 꼭대기에 있는 을밀대에 서면 대동강, 능라도, 부벽루, 영명사가 어울어진 봄경치가 예로부터 천하제일이라 일컫는다.
桃花水: 복숭아 꽃잎이 떠가는 해동된 대동강 물. **年華**: 年光. 세월, 나이.

百四 無數遊人咽管絃　무수유인열관현
　　上江船戛下江船　상강선알하강선
　　鳴榔盡向綾羅島*　명랑진향능라도
　　銷破終年幾陌錢　소파종년기맥전

수많은 행락객들 풍악소리 요란한데
상 하행 유람선 스치면서 지나가네
노젓는 소리 울리며 다들 능라도로 가노니
일 년 내내 얼마나 많은 돈을 뿌리려는지

綾羅島: 봄철 대동강 뱃놀이는 능라도 주변에서 한다. 수량버들이 늘어선 섬 앞에는 부벽루, 청류벽, 조천석, 덕암, 백은탄이 보이고, 해빙기 대동강 물과 신록의 금수산을 동시에 볼 수 있어 남자들은 기생들과 뱃놀이 하는 행락철에 돈을 탕진하게 됨.

111

紅幔樓船碧漢槎滿江道
鼓滿江花淡粧山水神仙
支除是蘇家是百家 百五

歌欲終時斗帳横秋寒金
帳淺斟情傍人莫道邯鷄
唱知是江中白鷺聲 百六

112

百五 紅慢樓船碧漢槎* 홍만누선벽한사

滿江簫鼓滿江花 만강소고만강화

淡粧山水神仙吏 담장산수신선리

除是蘇家*是白家* 제시소가시백가

붉은 휘장 두른 배 벽한부사에는
풍악소리 울리고 꽃같은 기생들 가득하고
엷게 단장한 산수간의 신선같은 사또님은
蘇東坡가 아니면 白居易라 하겠네

碧漢槎: 벽한부사. 은하수에 띄운 뗏목배라는 뜻으로 감사가 뱃놀이 할 때 이 배를 타고
풍악을 울리며 기생들과 대동강을 선유함. 蘇家 白家: 소식과 백거이. 모두 항주 지방관
을 지내며 서호에 제방을 쌓았다. 채제공 감사도 치적도 있고 풍류가 있는 文士임을 암시
하여 줌.

百六 歌欲終時斗欲橫 가욕종시두욕횡

夜寒金帳淺斟*情 야한금장천짐정

傍人莫道邨鷄唱 방인막도촌계창

知是江中白鷺聲 지시강중백로성

가무가 끝날 즈음 북두성도 기우는데
추운 밤 금장 안에서 술잔 나누는 정이여
사람들아 말하지 말게 마을 닭이 운다고
아마도 강에서 들려오는 백로 우는 소리겠지

金帳淺斟: 銷金帳(화류가). 금장에서 밤새 한가로이 기생들과 노래하며 술잔을 기울이다
보니 새벽닭 우는 소리가 들려오는데 아쉬운 기생은 '강에서 백로가 우는 소리'라고 알려
줌. 斟: 술 따를 짐. 따르다. 붓다.

黄金多處更多愁百歲人
生能幾遊笑把銀盃呼帖
子當速抛下錦纏頭

青絲三十萬緡錢不買江
亭不買田歸日報君心一
斤白驢東渡但垂鞭

114

百七 黃金多處更無愁　황금다처갱무수
　　　百歲人生盡意遊　백세인생진의유
　　　笑把銀盃呼帖子*　소파은배호첩자
　　　當筵抛下錦纏頭*　당연포하금전두

황금 많은 곳에 무슨 시름 또 있으랴
기껏해야 백세 인생 마음껏 놀아보네
은잔 들고 웃으면서 체자를 써주고
즉석에서 기생들에게 금전두를 던져준다

帖子(체자): 帖紙(체지)라고도 하며 금품이나 물품을 수령할 수 있는 영수증이며, 체자를
먼저 써주고 나중에 관아에서 갚음. 錦纏頭: 연회에서 가무를 잘하는 기생에게 격려의 뜻
으로 주는 行下(팁). 평양감사의 흥취는 고조에 달하지만 내일이면 감사를 그만 두고 서울
로 가야함.

百八 靑絲三十萬緡錢*　청사삼십만민전
　　　不買江亭不買田　불매강정불매전
　　　歸日報君心一片　귀일보군심일편
　　　白驢東渡但垂鞭　백려동도단수편

청사로 꿴 삼십만 민전의 녹봉으로
정자도 사지 않고 전답도 사지 않았지
돌아가는 날 임금께 보답할 일편단심 마음 뿐
나귀타고 서울가는 길 채찍만 들고 간다

三十萬緡錢: 평양감사의 일년 녹봉으로 이중에 공용도 포함되어 있다. 平壤府라는 환상
의 임지에서 청렴한 감사로서 풍류를 즐기던 채제공은 1774년 4월에 임기 2년 평양감사
에 제수되었으나 1년만에 1775년 5월에 사직하고 모두 다 그만두고 말 한 필만 타고 서
울로 간다.

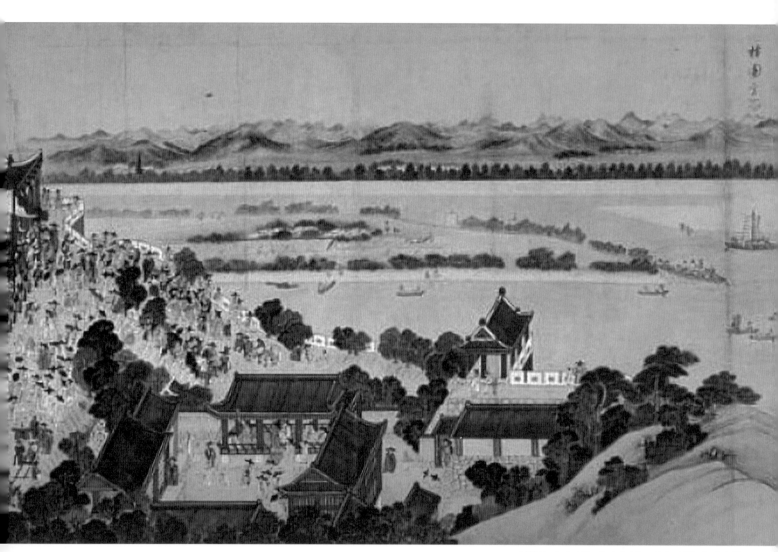

檀園 金弘道〈平安監司浮碧樓宴會圖〉

關西樂府序

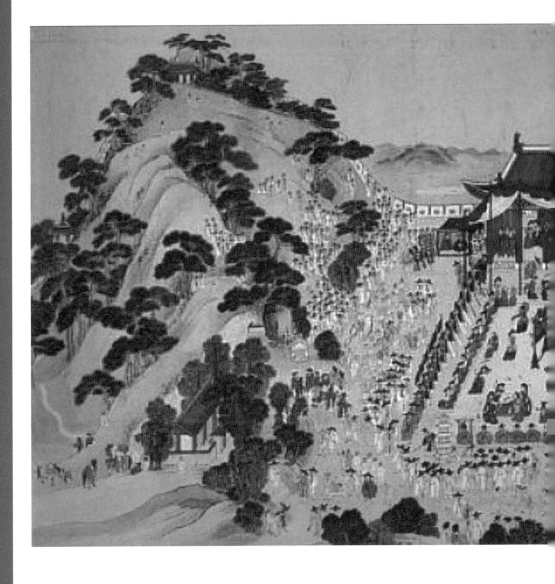

開西樂府序

平壤箕子東明王之所都
也自古號佳麗壇國中皇
朝敕使如張芳洲許海嶽
朱蘭嵎諸公或稱天下第

118

平壤 평양

箕子 東明王之所都也 기자 동명왕지소도야

自古號佳麗檀國[＊]中 자고호가려단국중

皇朝勅使如張芳洲[＊] 황조칙사여장방주

許海嶽[＊] 朱欄嵎[＊] 諸公 허해악 주란우 제공

或稱天下第一江山 혹칭천하제일강산

평양은
기자와 동명왕이 도읍지로 삼았던 곳이며,
예로부터 아름답고 화려하기로
나라 안에서 이름난 곳이다.
중국에서 온 사신들 가운데
장방주, 허해악, 주난우 같은 이들이
'천하제일강산'이라고 칭하기도 하였고,

檀國: 배달나라. 上古時代의 우리나라를 이르는 말. 張芳洲: 明의 사신 張寧 (1426~1496)을 가리키며, 세조6년(1460)에 朝鮮에 사신으로 왔음. 許海嶽: 明의 사신 許國(1527~1596)을 가리키며, 명종22년(1567)에 明 穆宗의 조서반포를 위하여 사신으로 朝鮮에 왔음. 朱欄嵎: 明의 사신 朱之蕃(?~1624)을 가리키며 선조39년(1606)에 황태자 탄생의 경사를 알리려 正使로 朝鮮에 왔음.

一江山或绕水金陵钱塘
国朝界平属百年士大夫
官迹专画舫江楼将黛笙
歌留连沉酣有秦淮烟月
西湖荷桂之娱於金陵钱
塘皆有唐宋才子影诗辉

或稱如金陵*錢塘* 혹칭여금릉전당

國朝昇平屢百年 국조승평루백년

士大夫宦遊者 사대부환유자

畫舫江樓 화방강루

粉黛笙歌 留連沉酣 분대생가 유연침감

有秦淮*烟月 西湖*荷桂之娛 유진회연월 서호하계지오

然金陵錢塘 연금릉전당

皆有唐宋才子歌詩 개유당송재자가시

혹은 금릉(南京), 전당(杭州) 같다고 칭하였다.
우리나라 조정이 태평성대를 누리던 수백년 동안
이곳에서 놀이하던 사대부 벼슬아치들은
화려한 배를 타고, 강변누각에서
기생들과 풍악을 즐기고 술에 취해 머물렀으니
진회의 안개 낀 달밤과 서호의 연화, 계수와 같은
풍광의 즐거움이 있었기 때문이다.
그러나 금릉, 전당은 모두
唐宋 문사들이 지은 詩歌들이 있어서

관찰사 부임: 1774년 4월, 채제공은 평안도관찰사로 임명되어 부임한다. 관찰사는 임금을 대신하여 도내 전권을 행사하는 최고 행정장관임. **金陵**: 南京의 별칭.
錢塘: 杭州의 별칭. **沉酣**: 술에 푹 취함. **秦淮**: 江蘇省의 강 이름이며 유람지로 유명.
西湖: 항주시 서쪽 호수, 일명 錢塘湖.

映湖山以飾太平東國無
樂府西京題詠唯牧隱烏
李相國混外述世三潤金
翁作之佳然皆律體也鄭
知常官船一絕始浮樂府
音調為千年絕唱足與盛

輝映湖山 以飾太平　휘영호산 이식태평

東國無樂府 西京題詠　동국무악부 서경제영

唯牧隱 與李相國混外　유목은 여이상국혼외

近世三淵金翁作亦佳　근세삼연김옹작역가

然皆律體*也　연개율체야

鄭知常官船一絶*　정지상관선일절

始得樂府音調　시득악부음조

爲千年絶唱　위천년절창

산수에 풍치를 더하고 태평시대를 장식하였다.
우리나라에는 악부가 없고
서경을 읊은 시가 있다.
다만 牧隱 李穡과 相國 李混의 시문이 있고
근세에는 三淵 金昌翕의 시문이 아름답기는 하여도
모두 율시이다.
鄭知常의 官船 一絶*이 비로소 樂府의 음조를 얻어
천년의 절창이라 할 만하고

律體: 한시의 형식으로 오언사율, 칠언사율 등의 율시. 李穡의 시「부벽루」, 李混의 시「서
경영명사」, 金昌翕의 시「연광정」등이 있음. **官船一絶**: 정지상의 대동강 시「送人」을 가
리킴. '雨歇長堤草色多 送君南浦動悲歌 大同江水何時盡 別淚年年添綠波'

唐方駕穆陵朝李達崔慶
昌白光勳歸三唐一時又
有徐益蘭次鄭氏韻頗稱
名作先輩之居其為採蓬
曲蓋非其至者也僕之嘗
游平壤次其韻以黃鶴樓

足與盛唐方駕* 족여성당방가

穆陵*朝李達 崔慶昌 목릉조이달 최경창

白光勳 號三唐* 백광훈 호삼당

一時又有 徐益 일시우유 서익

倂次鄭氏韻 頗稱名作 병차정씨운 파칭명작

先輩亦病其爲採蓮曲* 선배역병기위채련곡

盖非其至者也 개비기지자야

僕亦嘗游平壤次其韻 복역상유평양차기운

성당의 대가들과 견줄 만하였다.
선조시대에는 삼당시인으로 불리던
이달, 최경창, 백광훈이 있고
같은 시대에 또 서익이 있어서
정지상의 시와 함께 차운하여
자못 명작이라고 칭송되었다.
선배들은 그 시들이 채련곡이 되고 말았다고
비평하였으니 이는 그것이
최선의 작품이 아니었기 때문이다.
나 또한 예전에 평양을 유람하면서
정지상의 시에 차운한 적이 있었는데

盛唐: 唐나라 전성기. 중국 唐詩 전성기 300년을 初唐, 盛唐, 中唐, 晩唐 등 네 가지로
唐詩를 구분하였음. **三唐**: 李達, 崔慶昌, 白光勳 등 삼인의 詩가 당시에 가깝다고 하여
三唐이라 일컬음. **方駕**: 필적할 만한 인물. **採蓮曲**: 악부 청상곡의 하나. 남녀 상사곡.
穆陵: 조선 14대 왕 선조(1567-1608)의 능

崔顥待在上搖筆睨江裝

欲為金黃无之哭甚矣此

道之難也練光浮磐之間

僕未嘗不慨然彷徨欲更

賦開西樂府以遺是邦之

為方伯地主去破之聲

如黃鶴樓崔顥詩在上 여황학루최호시재상

罷筆臨江 幾欲爲金黃元之哭 파필임강 기욕위김황원지곡

甚矣此道之難也 심의차도지난야

練光浮碧之間 연광부벽지간

僕未嘗不慨然彷徨 복미상불개연방황

欲更賦關西樂府 욕갱부관서악부

以遺是邦之爲方伯地主者 이유시방지위방백지주자

被之聲歌 피지성가

황학루에 걸린 최호의 시를 본 이백의 마음처럼
강가에서 붓을 던지고
김황원처럼 통곡하고 싶은 심정이 되었다.
시를 짓는 일이란 이토록 어려운가 보다
나는 연광정과 부벽루 사이를 거닐 적마다
감개한 심정으로 방황하며
다시 관서악부를 지어
이곳의 관찰사가 된 자에게 곡조를 얹어
노래하도록 만들어 보고 싶었다.

黃鶴樓: 중국 武昌의 누각. 최호의 '황학루' 시 편액이 유명함. 이백이 황학루에 올라 시를 지으려다 최호가 지은 황학루 시를 보고 감탄하여 시를 짓지 못하였다 함. 金黃元: 고려 시인. 부벽루에 올라 종일 시를 짓다가 '긴 장성 한 쪽에 강물이 넘실넘실, 넓은 들 동쪽 머리에 산들이 점점'(長城一面溶溶水 大野東頭點點山)이라는 두 구만 얻고 시상이 고갈되어 통곡하였다는 일화가 있음.

歌自念五十弟衣尖意栖
還不足為貴人重恨不少
年為客悒悒而歸至今十
數年顏髮益種種矣愛其
湖山如淡粧美人秀媚難
一往夢想在湞江舟中

自念五十布衣* 失意棲遑 자념오십포의 실의서황

不足爲貴人重 부족위귀인중

恨不少年爲客 悒悒*而歸 한부소년위객 읍읍이귀

至今十數年 지금십수년

顚髮益種種矣 전발익종종의

愛其湖山 애기호산

如淡粧美人* 秀媚難忘 여담장미인 수미난망

往往夢想在浿江舟中 왕왕몽상재패강주중

그러나 스스로 돌아 보건대
오십 살의 벼슬도 없는 몸으로 뜻을 잃고
이리저리 방황하느라
귀인으로 대접받기에 부족한데다
젊은 시절에 유람하지 못한 것이 한스러워
울적한 심정으로 돌아선 적이 있었다.
지금 십여년이 지나 머리카락이
더욱 듬성듬성해 졌는데
그곳 산수를 사랑하는 것이
마치 연하게 화장한 미인의 아름다움을
잊지 못하는 것과 같아서
이따금 대동강에서
배를 타고 있는 나를
꿈속에서 그려보곤 한다.

布衣: 무명옷. 평민 서민. 悒悒 : 울적한 심사. 淡粧美人: 소동파가 서호를 읊은 시, 「飮湖上一初晴後雨」라는 시구 중에 '비에 젖은 서호를 서시에 비유하자면 연한 화장이든 짙은 화장이든 모두다 아름답구나(浴把西湖比西子 淡粧濃抹總相宜)'라는 시구가 있음.

樊巖尚書之以節西也都
人士多為歌詩以送之僕
奉香寧陵未還後樂浪使
者至飛書暗詩樊巖吾友
也風流文采足為平壤山
川相映裴僕亦宿念所動

樊巖尙書*之以節西*也　번암상서지이절서야

都人士多爲歌詩以送之　도인사다위가시이송지

僕奉香寧陵未還　복봉향영릉미환

後樂浪*使者至　후낙랑사자지

飛書督詩　비서독시

樊巖吾友也 風流文采　번암오우야 풍류문채

足與平壤山川相映發　족여평양산천상영발

僕亦宿念所動　복역숙념소동

상서 蔡濟恭이 평안도 관찰사로 부임할 때
도성의 많은 인사들이 시를 지어 전송하였다.
이때 나는 영릉에 제향을 지내려 가서
미처 돌아오지 못하였는데
나중에 樂浪(평양)에서 온 심부름꾼이
시를 재촉하는 서신을 전해주었다.
樊巖은 나의 벗으로 풍류와 문채가
평양의 산수에 광채를 더하기에 충분하였고,
나 또한 오래 전의 염원이 움직여

樊巖尙書: 번암(채제공)이 판서로서 평양에 출사하였음. **節西**: 西州節度使. 평양감사가
겸임하였음. **樂浪**: 한사군 가운데 청천강 이남 황해도 일대의 행정구역으로 기원전 108
년에 설치되었고 미천왕 14년에 고구려에 병합되었음. 평양의 다른 이름.

為公所然如白首廣將十
年田間忽聞出塞金鼓馬
鳴萬、不覺彈弓一起遂
依王建宫詞詞體離煎藥汁戲
筆作開西樂府亦名開西
伯四時行樂詞先之以夏

爲公欣然 위공흔연

如白首廢將* 十年田間 여백수폐장 십년전간

忽聞出塞金鼓 馬鳴蕭蕭 홀문출새금고 마명소소

不覺彈弓*一起 불각탄궁일기

遂依王建宮詞體* 수의왕건궁사체

蘸藥汁戲筆 잠약즙희필

作關西樂府 작관서악부

亦名關西伯四時行樂詞 역명관서백사시행락사

先之以夏者 선지이하자

公을 위해 흔쾌히 붓을 들었으니
마치 전장에서 물러난 늙은 장수가
십 년 동안 초야에 묻혀 있다가 갑자기
전장으로 가는 북소리와 말울음 소리를 듣고
자기도 모르게 탄궁을 들고 일어나는 것과 같았다.
마침내 왕건의 궁사체를 따라
붓을 먹물에 적셔 휘둘러 '關西樂府'를 지으니
'평양감사 사계절 행락노래'라고도 부를 만하다.
먼저 여름철로 시작한 것은

白首廢將: 퇴역하여 늙은 장수. 彈弓: 탄환을 쏘는 활. 王建宮詞體: 궁사는 옛날 시형식의 하나로 궁중생활의 소소한 생활을 읊은 것이 특징이다. 일반적으로 칠언절구가 많고 당나라 때 크게 유행하엿는데, 당 시인 왕건이 지은 「궁사 일백수」가 유명함.

者以樊巖赴鎮在彈牟外
凡西都之形勝謠俗歷代
與替忠孝節俠神仙寺刹
迤塞軍旅樓臺船舫以至
女樂逰衍之事靡不備述
亡可謂一部西關志而往

以樊巖赴鎮在端午*也 이번암부진재단오야

凡西都之形勝 범서도지형승

謠俗 歷代興替 요속 역대흥체

忠孝節俠 神仙寺刹 충효절협 신선사찰

邊塞軍旅 樓臺船舫 누대선방 변새군여

以至女樂遊衍之事 이지여락유연지사

靡不備述 미불비술

亦可謂一部西關志* 역가위일부서관지

번암이 부임한 때가 오월 단오였기 때문이다.
서도의 명승과 풍속,
역대 왕조의 흥망교체,
충신, 효자, 열녀, 협객,
선사와 사찰,
변방과 군대, 누대와 뱃놀이,
교방풍류에 이르기까지 모두 다 서술하였으니
가위 한 권의 '西關誌'라고 일컬을 만하다.

端午: 단옷날 민간 풍습은 창포을 끓인 물에 세수하고 부적을 붙여 액운을 몰아내며, 새 모시옷을 입고 그네를 탐. **赴鎮**: 군사주둔지 또는 행정도시에 부임함. **西關誌**: 西都에 관한 여러 가지 내용을 기록한 향토지, 박물지 성격의 기록물을 의미함.

往織飛之語謀以閒巷俚俗薮於風雅掃地恐不免輕薄之誚然較王建待百有加八蓋用禪家數珠法也禪家持戒專以百八珠念修善循環不窮僕平

而往往纖靡之語　이왕왕섬미지어

襍以閭巷俚俗　잡이여항리속

幾於風雅掃地　기어풍아소지

恐不免輕薄之誚　공불면경박지초

然較王建詩 百有加八　연교왕건시 백유가팔

盖用禪家數珠法也　개용선가수주법야

禪家持戒者 以百八珠　선가지계자 이백팔주

念念修善 循環不窮　념념수선 순환불궁

그런데 간혹 섬세하고 화려한 詩語에
여항의 비속한 풍속이 섞여 있어서
고아한 운치가 사라지기에 이르렀으니
경박하다는 비난을 면하지 못할 것 같다.
그러나 왕건의 시와 비교하여 보면
백 수에 여덟 수를 더하였는데 그것은
불가의 염주법을 차용하였기 때문이다.
불가에서는 계율을 지키기 위하여 백팔염주를 가지고
불경을 외우면서 끊임없이 돌리고 돌린다.

閭巷: 민간 속세. 持戒者: 계율을 지키는 사람. 數珠法: 염주는 불교에서 수행자의 명상
과 기도를 돕는 수행도구로 108개 염주알을 굴릴 때마다 108번뇌를 소멸시켜 108 삼매
를 증득하고자 함. 念念修善: 불경을 외우고 외우면서 善定을 닦음 襍: =雜

生喜其法手之常念西土

雖諸秘趣是邪去常作

此念如數珠法蛾眉皓齒

管絃啁啾不足以溺人情

性於豪傑之士富貴得意

而聲色當墳能不迷者乎

僕平生喜其法手之常念 복평생희기법수지상념

西土雖號粉華 遊是邦者 서토수호분화 유시방자

常作此念如數珠法 상작차념여수주법

峨眉曼睩[*] 管弦啁啾[*] 아미만록 관현조추

不足以溺人情性 부족이익인정성

然豪傑之士 연호걸지사

富貴得意而聲色當場[*] 부귀득의이성색당장

能不迷者亦幾人哉 능불미자역기인재

나는 평소 염주를 들고 염불하는
불가 수행법을 좋아하였다.
평양은 비록 번화한 곳으로 불리기는 하지만
이곳에 오는 사람들이
염주를 세면서 수행하는 염주법을 늘 지니고 있다면
나방같은 눈썹에 실눈 뜬 미녀들과
요란한 음악소리에 성정이 미혹되지 않을 것이다.
그러나 부귀하고 출세한 호걸 중에
바로 곁에 음악이 울리고 기생이 있는 이곳에 오면
능히 마음이 미혹되지 않을 자
또한 몇이나 되겠는가

僕: 저. 소인. 남자가 자기를 낮추는 호칭. 啁啾: 잭잭. 새우는 소리. 음악연주 소리.
聲色當場: 음악과 기생이 있는 현장. 峨眉曼睩: 楚 문인 宋玉의 시 「초혼」에 '나방 같은
눈썹에 곱게 뜬 실눈, 사람을 반하도록 반짝거리네(蛾眉曼睩 目騰光些)'라는 시구가 있음.

笈人我阿難世尊為是也

墮摩騰伽渥宝三旬不返

世尊現清淨大法救撥苦

海樊巖定力号末如与阿

難阿如僕无世尊神通廣

大法力百八樂府又不足

阿難世尊高足也 아난세존고족야

墮摩騰伽淫室 타마등가음실

三旬不返 삼순불반

世尊現清淨大法 救拔苦海 세존현청정대법 구발고해

樊巖定力 번암정력

吾未知與阿難何如 오미지여아난하여

僕無世尊神通廣大法力 복무세존신통광대법력

百八樂府 백팔악부

아난은 석가모니의 수제자였지만
창녀 마등가에 빠져
한 달이 되도록 돌아오지 않으니
석가모니가 청정대법을 써서 고해에서 구제하였다.
번암의 정신력이 아난보다 나은지 어떤지는
나는 알 수 없고
나에게는 석가모니의 신통하고
광대한 법력이 없으며
백팔 수의 악부 또한

阿難, 摩騰伽: 마등가는 불교에서 말하는 음녀의 이름인데 그의 딸 발길제(鉢吉帝)를 시켜 석가모니 수제자 阿難을 환술로 유혹하여 파계시키려 하자 석가모니가 이를 알고 문수보살을 시켜 데려오게 하여 문답을 통하여 阿難을 각성시켰다고 함.

以輝映湖山如唐宋才子

亦安知其不為清淨大法

平儕樊巖以至詩為禪家

數珠續遂酒席一歌一舞

念念自省問主人翁惺惺

唇如

癸卯歲冬金柏山吳東燮

又不足以輝映湖山　우부족이휘영호산

如唐宋才子　여당송재자

亦安知其不爲淸淨大法*乎　역안지기불위청정대법호

請樊巖 以吾詩爲禪家數珠　청번암 이오시위선가수주

綺筵酒席* 一歌一舞　기연주석 일가일무

念念*自省　염염자성

問 主人翁*惺惺*否也　문 주인옹성성부야

唐宋시대의 문사들처럼
산수에 광채를 더하기에 부족하겠지만
그렇다고 청정대법이 되지 못하리라는 법이 있겠는가
청컨대 번암은 나의 詩를 불가의 염주법으로 삼아
화려한 연회 자리에서
한 곡조 노래와 한 바탕 춤을 볼 때 마다
생각하고 생각하여 스스로 돌아보기를 바란다.
묻노니 마음에
깨닫고 또 깨닫는 바가 있을른지?

淸淨大法: 청정한 불심으로 불법을 깨달아 大禪師가 됨. **綺筵酒席**: 비단자리를 깔아 놓은 주연. **念念**: 생각하고 또 생각하다. **惺惺**: 깨닫고 또 깨닫다. **主人翁**: 朱子語類에서 '마음'을 가리킴.

柏山 吳 東 燮
Baeksan Oh Dong-Soub

■ 1947 영주. 관: 해주. 호: 柏山, 二樂齋, 踽洋軒. ■ 경북대학교, 서울대학교 대학원(교육학박사) ■ 석계 김태균선생, 시암 배길기선생 사사 수호 ■ 대한민국서예미술공모대전 초대작가, 대구광역시서예대전 초대작가, 경상북도서예대전 초대작가, 영남서예대전 초대작가 ■ 전시:서예전(2011 대백프라자갤러리), 서예와 사진(2012 대구문화예술회관), 초서비파행전(2013 대구문화예술회관), 성경서예전(LA소망교회 2014), 교남서단전, 등소평탄생100주년서예전(대련), 캠퍼스사진전, 천년살이우리나무사진전, 산과 삶 사진전 ■ 휘호 : 모죽지랑가 향가비(영주), 김종직선생묘역 중창비(밀양), 신득청선생 가사비(영덕), 경북대학교 교명석, 첨단의료단지 사시석(대구) ■ 서예저서 : 초서1 고문진보, 초서2 고문진보, 초서3 한국한시 오언절구, 초서4 칠언절구, 초서5 효경, 초서6 대학, 초서7 한시오언, 초서8 한시칠언, 초서9 42장경, 초서10 금강경, 행서1 노자도덕경, 행서2 중용장구, 행서3 퇴계 소백산유산록, 행서4 율곡 금강산 유람시, 행서5 석북 관서악부 ■ 한국서예미술진흥협회 부회장, 한국미술협회 회원, 대구광역시미술협회 회원, 대구경북서가협회 회원, 교남서단 회장 역임, 사광회 회장 역임 ■ 전 경북대학교 교수, 요녕사범대학(대련) 연구교수, 이와나대학(그리스)연구교수, 텍사스대학(미국)연구교수 ■ 만오연서회, 일청연서회, 경묵회 지도교수 ■ 경북대학교 평생교육원서예아카데미 서예지도교수 ■ 경북대학교 명예교수 ■ 대구미술협회 수석부회장 ■ 백산서법연구원 원장

백산서법연구원
대구시 중구 봉산문화2길 35 우.41959
tel : 070-4411-5942 h·p : 010-3515-5942
e-mail : dsoh@knu.ac.kr homepage : www.ohdongsoub.artko.kr

행서 5
石北 開西樂府
평양감사부임기 관서악부

인쇄일 | 2024년 1월 5일
발행일 | 2024년 1월 11일

지은이 | 오동섭
　주소 | 대구시 중구 봉산문화2길 35 백산서법연구원
　전화 | 070-4411-5942 / 010-3515-5942

펴낸곳 | 이화문화출판사
대　표 | 이홍연·이선화
　주소 | 서울시 종로구 인사동길12 대일빌딩 310호
　전화 | 02-738-9880(대표전화)
　　　　02-732-7091~3(구입문의)

ISBN 979-11-5547-574-4

값 | 25,000원